造 音 工 場 系 列 叢 書

爵 士 鼓 教 本 中 的 拜 爾

# DrumFans 鼓惑人心 I 基礎入門篇

作者／尾崎 元章

翻譯／黃偉成、蕭良悌

U0085844

典絃音樂文化國際事業有限公司

# TABLE OF CONTENTS

# 作者序

為了打鼓，更為了帥氣的打好鼓，無論如何必須花時間練習。本書讓使用者運用儘量減少時間浪費，有效的內容來練習，從鼓棒的拿法到應用技巧，徵詢各專業人士的意見。請充分地活用本書，一邊聽CD一邊確認樂譜及說明，始能有效率地學習打鼓。（尾崎 元章）

# 初版序

各位爵士鼓老師及鼓同好們：

辛苦你們了！長久來，爵士鼓教學教材的資訊不足，市面的爵士鼓教本不僅屈指可數，而且仍是十年前的作品。十年來的物換星移，音樂型態日新月異，教學觀念進展一日千里，這些教學資料早已不適時代更替的需求。教學老師們只得辛勤的自編課程內容，以手寫講義教學，真是辛苦了！

這是【典絃】的第一本有聲教學教本，我們之所以選擇「鼓惑人心─爵士鼓教材」作為出發，就是希望能為資源稀有的爵士鼓教學略盡薄力，多提供一份給老師教學及學生自學時的參考資訊。

## 打破「以定型節奏教學」的編法，改以「拍子編寫」為經：

畢竟各種所謂的〝節奏〞，如Soul，Rumba，Twist等固定一種定型節奏，作為貫穿全曲的爵士鼓打法，在現代音樂中已不多見。溯本追源，所謂節奏是由幾種基本拍子，做出千千萬萬種的變化而來。所以本書以〝拍子〞為出發來編寫。而事實上，大部分的老師們，也多以〝拍子〞為教學方向了！

## 完全以〝初學者〞的角度出發，搭配CD為緯：

我們去除了艱澀的鼓點訓練及需苦練數年方能掌握精神的Jazz、Latin部份的編寫，完全以Rock、Funk及Pop音樂為主。讓喜愛這些音樂及亟欲能和其他團員們套團的學生們，能配合CD的有聲示範，儘快坐在爵士鼓椅上，盡情打鼓！

縱然在〝鼓惑人心〞中，我們幾乎已將所有的練習錄成有聲CD為學習輔助，但爵士鼓的打擊有很多細膩的動作，單憑〝聽〞，是聽不出所以然的，一個好的鼓手，還得會鼓點清晰、快速，手腳配合能力超強才打得出好的Jazz及Latin節奏。所以，還是得請諸位老師們〝能者多勞〞，學生們多看老師的示範，再聽CD。在學習更精進的鼓技時，才可收事半功倍的學習效果。當然，得再謝謝勞苦功高的老師們了。

祝諸位老師及鼓友同好們
教學順利、學習日進

 1999.12.27

# 再版序

在一版N刷之後，良悌建議：「老師，這本書是賣得很好，可是…距首刷已經快七年了。我想把它重新再修訂一次！除了補強之前的遺漏外，還得加入現在的新觀念，我覺得這才是負責任的態度。」

喜歡良悌的認真的執著，現在的年輕人有這樣態度的很少了，更難得地還是個漂亮女生。「典絃」家裏有這樣的成員真是福氣！

OK!新修訂再版的鼓惑人心(一)，現在就呈現在你(妳)的面前了！

所有的音樂作品理念再先進、新穎，好的節奏律動是令人感受音樂美感的首要條件。然而，侷於東方人在情感表達方面總較西方內歛，進而在音樂欣賞的喜好上也較偏向對抒情曲風的鍾情。縱然這幾年R&B(Rhythm & Blues)的音樂元素在華人世界的作品中大張旗鼓、戮力推廣，但Blues的柔情征服似乎總比Rhythm的狂野撩撥更容易受歡迎。彙杰想：『是典絃該再為「鼓」的學習上再盡棉力，引進更新的教材的時候了。』

在「鼓惑人心」(一)~(四)輯著重手、腳入門基本功之後，典絃在年底將出版「鼓惑人心」(五)「Groove Essentials」一本幾乎網羅所有常用律動的節奏百科全書，做為鼓友走入「世界觀」的銜接教材。全書涵蓋Rock、Funk、R&B and Hip-Hop、Jazz、World and Specialty(含Latin)五大類Groove，88軌六個小時的play along 背景音樂引導練習，要鼓友打到手癱、踩到腳軟、駭到不行。而「鼓惑人心」系列在明年度的(六)~之後，將以能引領鼓友「即興」為方向，加強打點練習的實際運用、四肢的獨力等更深入的功夫練習，以為鼓友共臻「擊鼓由心」的堂奧之妙。

很感謝各位老師採用「鼓惑人心」系列做為你的教學教材，也希冀各位先進能不吝給典絃多所指教，讓我們能為鼓友提供更好的學習內容。

 2006.08.08

# INTRO 在開始練習之前

這裡先來確認要看懂樂譜所需的簡單知識及打鼓時不可不知的鼓棒知識與拿法。

## 整組鼓是這樣的樂器

套鼓,是為了讓一個人能輕鬆演奏各種打擊樂器,所花心血集合而成的打擊樂器集合體,每一部份都有名稱,應先牢記清楚。以附圖上這組為最基本的組合為主來做說明。

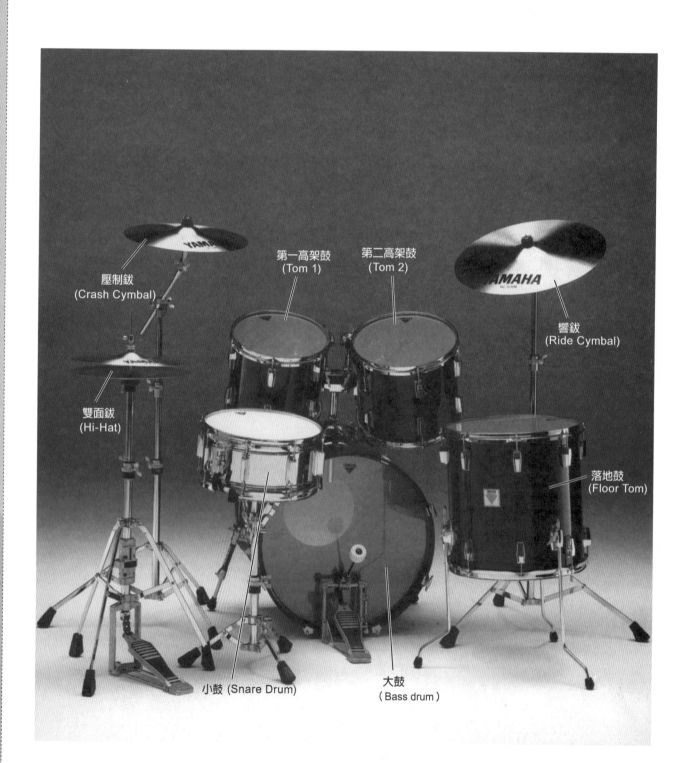

壓制鈸
(Crash Cymbal)

第一高架鼓
(Tom 1)

第二高架鼓
(Tom 2)

響鈸
(Ride Cymbal)

雙面鈸
(Hi-Hat)

落地鼓
(Floor Tom)

小鼓 (Snare Drum)

大鼓
( Bass drum )

## 鼓譜的讀法

● 省略記號

在鼓譜裡，常以英文縮寫來標明鼓件名稱。使用的方式是採用各鼓件英文名稱的頭個字母，例如：大鼓Bass Drum=B.D。小鼓Snare Drum=S.D。

【表一】

| | |
|---|---|
| B.D：大鼓 | F.T：落地鼓 |
| S.D：小鼓 | H.H：腳踏雙面鈸（Hi-Hat） |
| T1：第一高架鼓（Tom 1） | C. Cym.：壓制鈸（Crash Cymbal） |
| T2：第二高架鼓（Tom 2） | R. Cym.：響鈸（Ride Cymbal） |
| H.H FOOT：用腳踏Hi-Hat | R：用右手打擊 |
| | L：用左手打擊 |

## 各鼓件在五線譜上的位置標示

● 用五線譜表示

以鼓來說，♩是表示貼有鼓皮的鼓類樂器。✕是表示鈸類樂器。請見下圖。

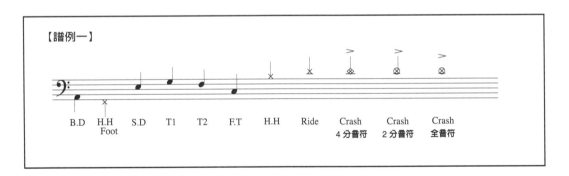

Crash部份，　以♩表示4分音符，亦即1拍打擊一次Crash
　　　　　　　以♩表示2分音符，亦即2拍打擊一次Crash
　　　　　　　以○表示全分音符，亦即4拍打擊一次Crash

## 各種音符及休止符

表2是鼓譜上常用的音符及休止符。這裡是以Rock節奏常用的4分音符為基準來表示各音符的長度。還不太熟悉的人一定要再這裡先把每一個音符的長度、形狀都確實記住。

【表二】

| A | 4分音符<br>4分休止符 | ♩    𝄽 | 1個4分音符（1拍） | |
|---|---|---|---|---|
| B | 8分音符<br>8分休止符 | ♪    𝄾 | 4分音符的1/2（半拍） | |
| C | 16分音符<br>16分休止符 | ♬    𝄿 | 4分音符的1/4（1/4拍） | |
| D | 2分音符<br>2分休止符 | ♩    ▬ | 2個4分音符（2拍） | |
| E | 全音符<br>全休止符 | 𝅝    ▬ | 4個4分音符（4拍） | |
| F | 附點4分音符<br>附點4分休止符 | ♩.    𝄽. | 1個半4分音符（1拍半） | |
| G | 附點8分音符<br>附點8分休止符 | ♪.    𝄾. | 4分音符的3/4（3/4拍） | |

## 鼓譜的實例

　　譜例2所示為一般市售的團譜、鼓譜及本書所使用的譜例表示方法。有關音符以外的記號，如：小節線，以那隻手打擊，（R=右手，L=左手），反覆記號等其他名稱與意義應要牢記。

【譜例二】

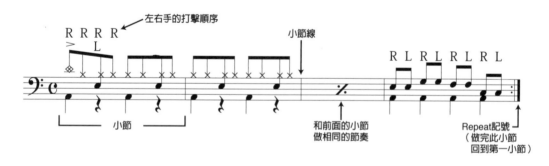

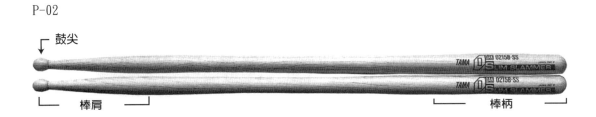

## 握鼓棒的方法

● 鼓棒的各部名稱：（見P-02）

　　直接與鼓接觸的部份為鼓尖及棒肩，手握住的部份為棒柄。

P-02

鼓尖

棒肩　　　　　　　　　　　　　　棒柄

● 鼓棒的握法

　　首先由最後端算起約1/4處，以拇指與食指輕輕扣住。其餘三指輕握鼓棒。此時，如圖P-03拇指指甲直向著前端，然後再確認鼓棒是在食指的第一關節上。圖P-04為由下面向上看的握棒狀態。

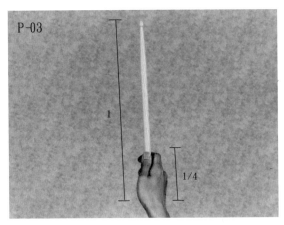

▲拇指向正上方與鼓棒前方同方向。

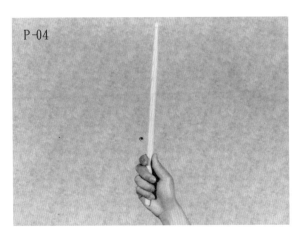

▲由內側看去的鼓棒握法。

● 雙手握棒的打擊方式

　　左右兩前端相離約2～3公分。由上方看下去的話像一座山的形狀，如圖P-05。打擊時肩膀不使力。兩手肘不離身體太遠。

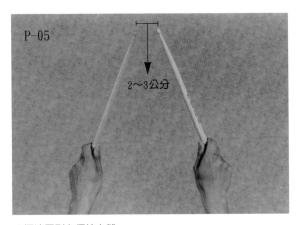

▲握法原則上保持自然。

# PART-1 基本拍的打法

說明爵士鼓的各部份鼓件，介紹實際上使用這些鼓件的方法。

## 基本鼓件說明

如前所述，套鼓是各種打擊樂器的集合體，其中不可缺少的是小鼓（S.D）、大鼓（B.D）、雙面鈸（Hi-Hat）3樣，先來說明它們的特點。

### ● 小鼓（Snare Drum）

小鼓和大鼓是打出搖滾節奏的基本鼓件。通常放在專用腳架上。較特別的是，小鼓底部鼓皮附有一條網狀的響弦，藉由位於小鼓身旁的調整鈕，操作ON/OFF，以發出較尖銳或深沈的小鼓聲。一般的尺寸是口徑×深度：14×6.5吋。其材質有金屬與木製等，兩種都很流行，如果是第一次買的話在此推薦以不鏽鋼製的金屬製品比較好用。

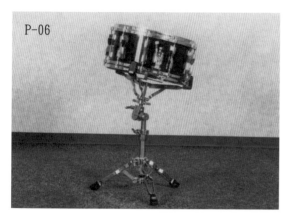

▲小鼓腳架裝設好的狀態。

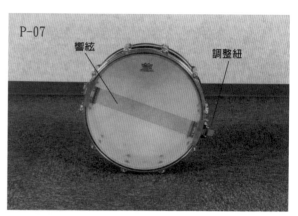

響絃　　調整鈕

▲由底部看小鼓。

### ● 大鼓（Bass Drum）

常被稱為「低音鼓」或「Kick Drum」。和在學校的管樂社所看的大鼓不太相同。和踏板一起組合，經由腳踏的動作發出聲音。一般的尺寸為直徑20～24吋，深14～18吋。尺寸大的可發出較震撼的重音。但踩踏時較費體力。

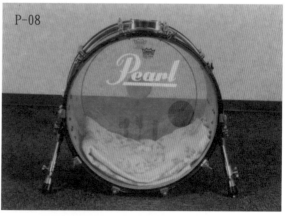

▲鑽孔後聲音更清晰。設置於離地面2-3公分處。有音質清晰的效果。

大鼓通常使用22×16吋，女性的話則推薦約20×14吋的較適合。大鼓放置的方式，為了防止大鼓移動與求良好音響效果，在前方（大鼓正面）懸空2—3公分是基本的放法，如圖P-08、P-09。

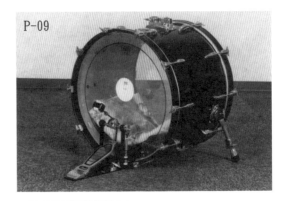

P-09

▲腳踏板用螺絲確實固定。

## ● 雙面鈸（以下稱Hi-Hat）

通稱「Hi-Hat」或「Hat」等，是製造出基本節奏功能的鼓件。通常由兩片14吋鈸及附有腳踏板的腳架一起組合而成。以鼓棒打擊，也可以用左腳踩踏來調整、控制聲音。上鈸裝有一個軟墊，用調整螺絲固定在中央支桿上，由腳踏板控制上下。因為須直接承受左腳踩踏重量的關係，若輕忽調整螺絲的動作，則於打鼓過程中會發生鬆脫的危險。還有高低調整螺絲的部份及中央支桿本身都是鎖螺絲式的構造，這些組件在打擊前，都應事先檢查。

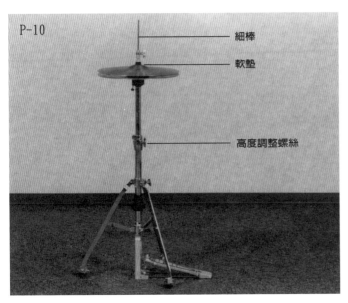

P-10

細棒
軟墊

高度調整螺絲

P-12

▲拆除腳架上面的部份。

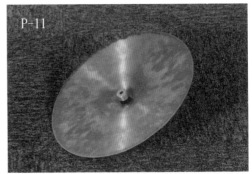

P-11

▲軟墊的內側。由裡側看Hi-Hat的鈸心（頂端凸起的部份）。

## 打鼓時的姿勢

　　打鼓的姿勢該如何,兩腳踏板如何踩比較好等,都是重要的課題。是否有穩定的節奏、漂亮的鼓點連結,與正確的打擊姿勢息息相關。

### ● 上半身的姿勢

　　肩膀的力量放鬆和兩手肘自然張開約與雙肩同寬。背部須保持直挺,眼睛以可顧及全組鼓為原則,如圖P-13。

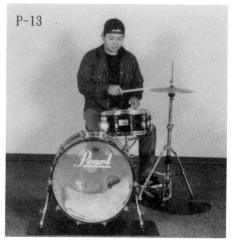

▲上半身的姿勢【正面】。

### ● 椅子的坐法

　　基本的坐法為坐時不妨礙雙腳活動的深度,如圖P-14。座椅的高度雖因人而異,坐姿以膝蓋有稍微向下傾斜的高度較適合打鼓。但是,最近有些樂手坐略高一些,使足部動作加快,減輕腰部負擔,可以試試看。

### ● 兩腳的姿勢

　　剛開始要常讓兩腳維持踩踏板的狀態。Hi-hat使用左腳,技巧為左腳跟略為懸空,身體重量落於前腳掌上。如此踩Hi-hat時較能踩出清晰的鈸聲。右腳踩大鼓的方法有兩種。圖P-15,腳跟著地來踩「Heel-Down演奏法」,此法雖較難使力,但每個人都可馬上學會,適合完全初學者。圖P-16,腳跟略微懸空,只有前腳掌踩踏板「Heel-Up演奏法」*,由膝蓋至足部全體提起做下踩踏板動作,較容易出力且具power。搖滾鼓手通常採用這種大鼓踩法。

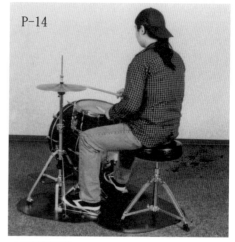

▲椅子的坐法。

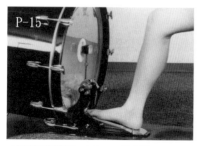

▲腳跟下壓的Heel-Down演奏法。

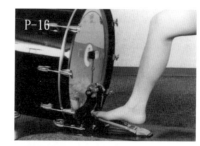

▲腳跟提起的Heel-Up演奏法。

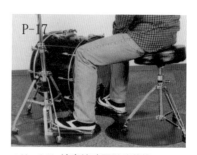

▲Heel-Up演奏法時兩腳的狀態。

*關於更深入的踏板用法,請參考鼓惑人心四—踏板技巧篇

# 基本拍練習

為了習慣實際使用整組鼓，請挑戰這些訓練。由此學好打鼓的基本8 Beat節奏。

## ● 4分音符訓練

　　EX-1是4分音符的訓練，（a）為雙手與右腳皆打出4分音符節奏的練習。雖有些簡單，但要確實掌握拍點，勿忽快忽慢。（b）為第1、3拍左手休息不打小鼓的類型，此已是正統8 Beat節奏類型其中的一種。（c）為進一步，因第2、4拍大鼓休息，所以是右腳與左手的交互練習。這和（b）都是以2拍為一重覆單位的類型，不是打得很好的人，一邊唸出「1、2、1、2」的節奏邊練習，較容易掌握到節奏感。

✳ **Example 1**

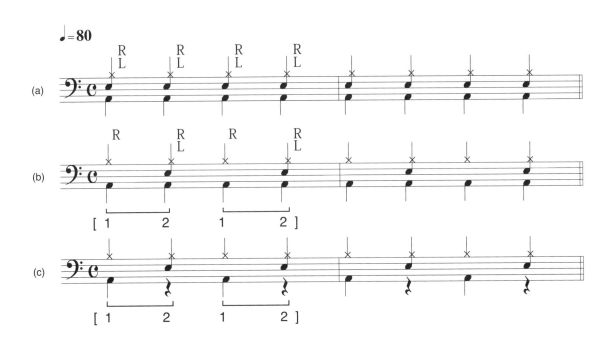

## ● 8分音符訓練

　　EX-2（a）為大鼓保持4分音符節奏，且右手打8分音符的類型。右手打8分音符是指右手重複打閉合的鈸2次為1拍的意思。（b）為腳踩大鼓同時左手打小鼓。（c）為左手只打第2、4拍小鼓的類型，被稱為基本的8 Beat節奏。要習慣看大鼓「♪」、小鼓「♩」、大鼓＋小鼓「♪」、單只有鈸「↓」的標號，養成良好的視譜習慣，是入門音樂不可少的基本要求。

**✳ Example 2**

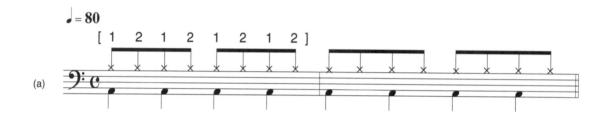

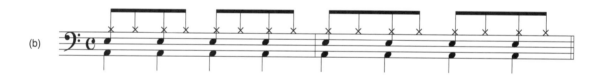

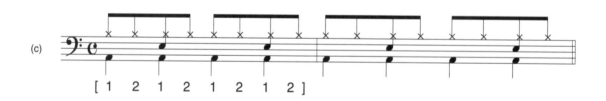

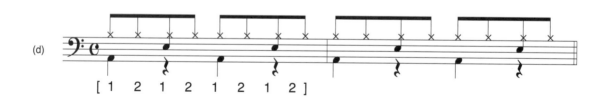

# *Practice 1*

挑戰看看綜合本章所有練習的曲目。此曲目由 Ⓐ、Ⓑ、Ⓒ 3段組成，Ⓑ 段的第4小節和 Ⓒ 段的第8小節都有各別的「過門」（過門：在往後的章節會詳細說明）來連接整曲。Ⓒ 段有反覆記號 ‖: :‖，別忘了再重複演奏。

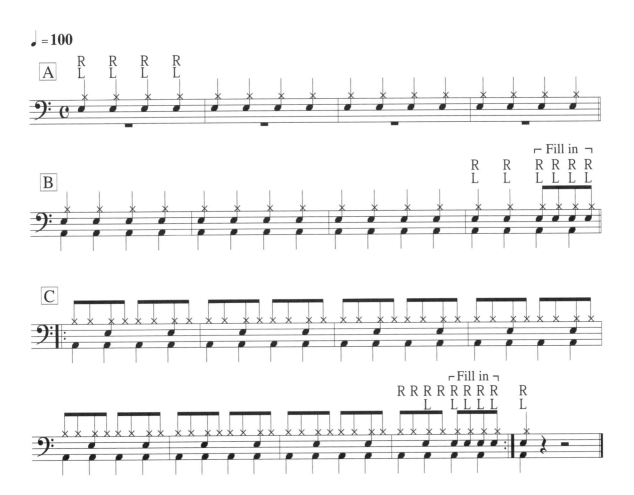

# PART-2 鈸的打法

這裡說明有關鈸的一般知識、組合方式及各種打法。

## 鈸的認識

鈸以厚度和尺寸大小來決定其用途。例如Crash 比較薄,尺寸約為16～18吋。Ride一般尺寸為20-21吋。鈸的各部位也有不同名稱。特別要先知道的是鈸心與鈸緣。見下圖,鈸心(或稱為「鈸杯」)為中央少許上凸的部份,鈸緣是指自邊緣起約2-3公分的部份。

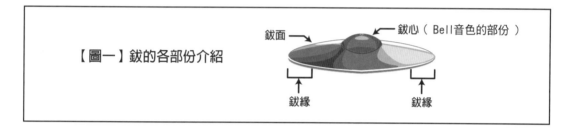

**【圖一】鈸的各部份介紹**

鈸面 ── 鈸心( Bell音色的部份 )

鈸緣　　　　鈸緣

## Crash Cymbal為何?

Crash主要是為了強調聲音與節奏強弱,做出重音、加深印象的效果。例如曲子的開始或變換時會聽到「鏘」一聲,做出不一樣的感覺。

### ● 鈸的組合方式及位置

有關組合的方式,在將鈸裝上腳架時應注意,為了保護鈸,有用細密纖維墊布夾住再加螺絲鎖上。可是螺絲的鬆緊會影響鈸聲的傳導,技巧是不要轉得太緊。鈸要設置在何處,第一枚可置於Hi-Hat的前側,也就是左手邊的位置。有第二枚的話,放在Ride的左右哪一邊都可以。只要能在打鼓時讓手腕順暢的移動即可。

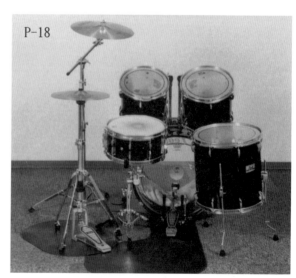

P-18

▲一般Crash主要的設置方式。

## Crash Cymbal的打法

Crash 基本上的打法和小鼓或Hi-Hat一樣。但應注意用鼓棒打鈸時如果前端到棒肩部分未完全與鈸面接觸的話,可能無法打出清晰的聲音。還有Crash很少作單獨使用,大多數和大鼓或小鼓一齊合奏可加強大鼓及小鼓的聲音,並將金屬類的輕細聲音變為更具有張力。

▲以棒尖端到棒肩部份全部接觸到鈸面的奏法

● 4分音符訓練

EX-3是鈸的訓練樂句,(a)、(b)是和大鼓一齊奏,(c)是和小鼓一齊奏。當然掌握良好、準確的拍點是不必多說的。

**✱ Example 3**

線上影音 05

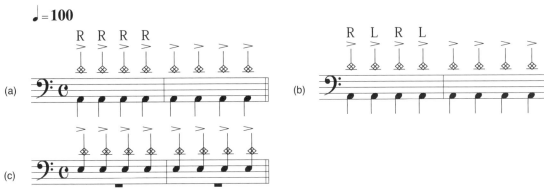

● 拍子應用

EX-4是實際上8 Beat節拍加入Crash來演奏的範例。(a)Crash的拍子在開頭及結尾,(b)的拍子在第一小節及第三小節的第一拍。

**✱ Example 4**

線上影音 06

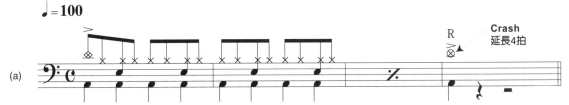

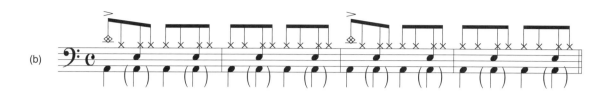

試試看 ( ) 內的大鼓拍子省略不踩的節奏類型

## Ride Cymbal為何？

Ride基本上和Hi-Hat一樣，都是被用來打出基本節奏的鼓件（如8 Beat的時候打8分音符）。但是Ride和Hi-Hat不同，其尺寸較大，聲音可充分地延伸，通常是用在曲子重複的段落或是吉他獨奏等氣氛要越來越high的情況下。

### ● Ride的設置方式及位置

設置方式，多數鼓手都將一枚放在右側。看看有些專家的放法，有的有些傾斜，有的水平放置。傾斜放置是使鈸的角度較大，連帶夾住鈸的墊布也變緊，如此能打出更清晰的音色；另外水平放置，是為了打出更多更有張力的倍音而下工夫。

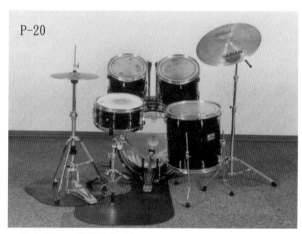

▲基本上Ride裝設於右手側。

## Ride 的打擊訓練

通常只用鼓棒最前端來打鈸，如「Chin~」這樣的聲音最多。此外硬搖滾或龐克的話，故意用棒肩敲擊來發出更寬廣的音域。另外也有運用以鼓尖或棒肩敲打鈸心（鈸杯，即頂部凸起處），發出「KIN-KIN」的特殊音效，稱做「Cup Shot」或「Bell Shot」。

▲一般用鼓尖打Ride

▲若用棒肩打鈸心可使聲音的衝擊性較強。

EX-5（a）是用Ride打8 Beat的範例。（b）是Ride打8 Beat再加入Crash的範例。當然一般而言Crash也用右手敲擊，但特別是第三小節當右手打Ride的同時，左手打Crash，不必每次都要移動右手便可解決。看起來也較帥氣。（c）是鈸心的演奏，即用棒肩及鼓尖打鈸心。如譜例上所標示，一般來說敲擊拔心的記號為<Cym Bell>或<Ride Cup>。

**✱ Example 5**

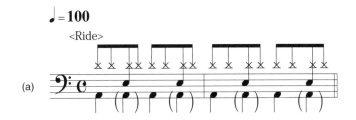

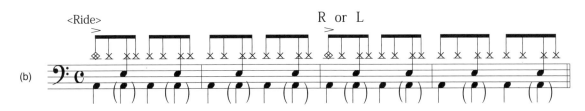

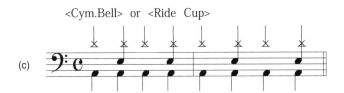

# *Practice 2*

線上影音 08　線上影音 09

　　這是練習從Hi-Hat打拍子到中間轉換成Ride打拍子的類型。是綜合本章所有曲目的練習曲。Ⓐ 的部份是練習打完Crash後，休止符的處理法；Ⓑ部份有打Crash再回Hi-Hat打擊的時機，拿捏要注意。若拍點沒下好的話，下一拍小鼓會有搶拍的感覺，不自主地容易越打越快，破壞了全曲節奏的穩定性。

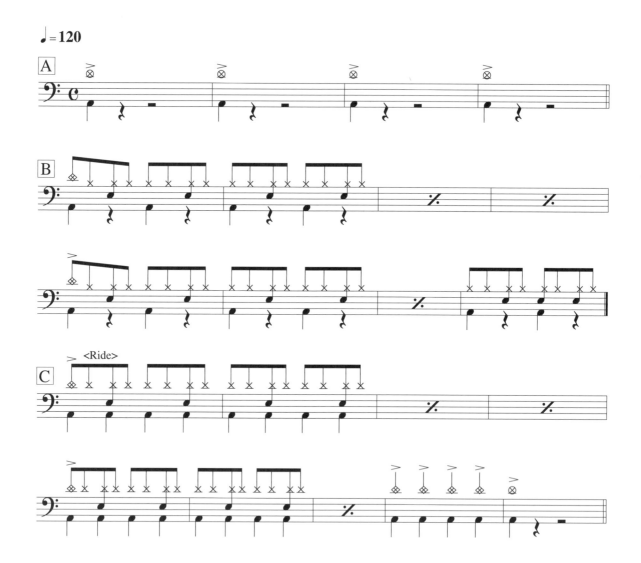

# PART-3 鼓棒控制

在打各種拍子、類型與節奏時,自由地操縱鼓棒是門重要的課題。
本章就如何適切地控制及運用鼓棒做透徹的剖析。

## 4分音符、8分音符的控制

　　先由流行音樂常用的基本4分音符和8分音符開始練習看看。EX-6是只用單手打4分音符
的簡易篇。此時若感覺不到拍子的前半拍及後半拍(1.&、2.&、、、數字部份為前半拍,&為後半
拍)來演奏的話,會形成搶拍或拖拍。看圖可以瞭解到,每拍的前半拍為打到鼓面的瞬間,後
半拍為鼓棒開始要舉起的時機。練習時一定要一邊出聲唸出「1.&、2.&、、、」,一邊配合運用拍
節拍器來調整出正確的速度。

**✳ Example 6**

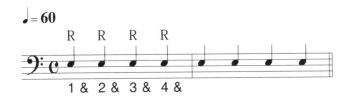

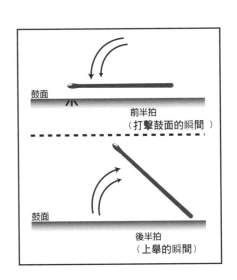

　　EX-7(a)是4分音符以RLRL的手序交互打擊。拍
子的後半拍是打下一個音時鼓棒上舉的時機。(b)正好
相反,後半拍才打擊。(c)為8分音符練習,基本上只是
(a)練習的加快動作。

**✳ Example 7**

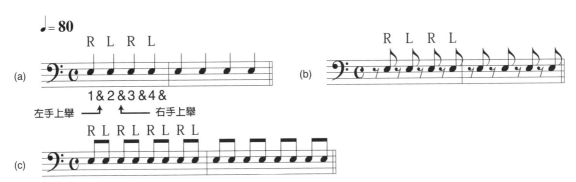

## 4分、8分音符樂句練習

EX-8是為了4分音符和8分音符的訓練。無論如何,拍子準確性的掌握一定要學會。速度先由 ♩= 60(4分音符為一拍,一分鐘有60拍)開始,熟悉後速度再加快。如果可以的話,建議邊配合腳踩大鼓4分音符(每拍踩一下)邊練習。

✳ **Example 8**

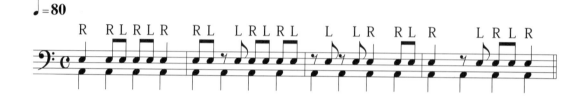

## 16分音符訓練

16分音符是將4分音符分成4等份的拍子(亦即1拍有四連音 ♩ = ♫♫ )。EX-9是16分音符的節奏基本形式表示法。1拍由4個16分音符構成。奏16分音符時,多為輕柔的節奏。牢記左、右手交替打擊順序為其重點。基本順序為RLRL。(R=右手,L=左手)。

✳ **Example 9**

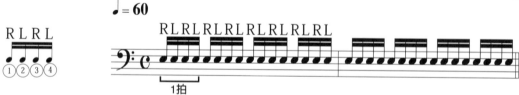

● 每拍中有一個16分休止符的節奏打法

EX-10為1拍有4個16分音符,其中有一個音符休止不打的節奏例子。五線譜前的譜例表示拍子原本的型式。將1拍中的4個16分音符編號。雙手打法的順序,也要對應數字。例(a)的節奏是2個16分音符(♪)和1個8分音符(♪)構成1拍 ♪+♪+♪=♫♫。但如括號中所示,這樣的拍子,相當於一拍4個16分音符中的第4個音符休息不打。以下(b)、(c)依此類推。請在小鼓上熟悉拍法及雙手打擊順序後,配合CD示範做練習。

✱ **Example 10**

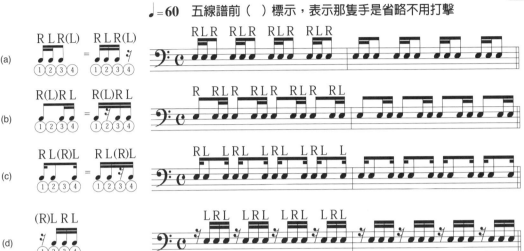

● 每拍中有2個16分休止符的節奏練習

　　EX-11為EX-10的延伸，每拍中有2個16分音符休息不打。EX-11（a）的節奏為先打 ①②
的16分音符，然後 ③④ 的部份是一個8分休止符（兩個16分休止符等於一個8分休止符），不
用打。以下，（b）、（c）的打法及練習觀念相同。（d）略有不同，其第一個音符為附點8分音符，
亦即3/4拍，看看括號內的表示可以瞭解到它可當成是1個16分音符和2個16分休止符組合而
成，再加上一個16分音符的節奏。

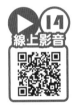

✱ **Example 11**

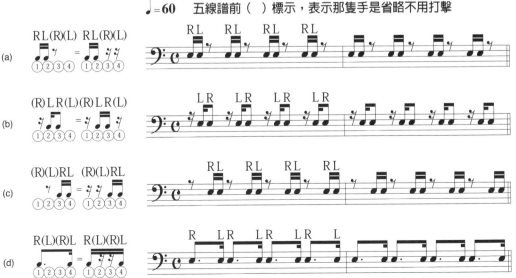

● 每拍中有3個16分休止符的節奏打法

EX-12是基本形式的4個16分音符中，只打1個16分音符的例子。五線譜前標示出要打哪個號碼上的拍點，先仔細確認。

## 四連音樂句練習

EX-13是各種16分音符組合而成的節奏練習。先從大聲唸出節奏開始，然後使用鼓棒1小節1小節地重複練習，熟練以後再4小節連續演奏。可當成日後過門（過門）的範例。別忘了邊踩大鼓4分音符邊練習。速度由每分鐘60拍（♩= 60）慢慢開始。

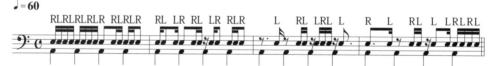

## 8分音符三連音訓練

3連音是將4分音符一拍分成3等分長的節奏。記譜形式如EX-14所示，以3個8分音符連續排列。為了和正常半拍的8分音符作區分，拍子上方有3連音的符號，表示一拍為3連音，3連音中的8分音符是1/3拍而非半拍。 因每拍打單數個拍點，所以要注意左、右手打擊順序，第一及第三拍的第一個動作是由右手先打，而第二、四拍的第一個動作則是由左手先打。

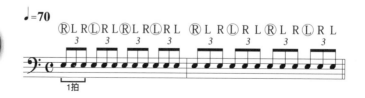

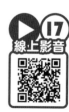

● 每拍中有1個休止符的3連音系列節奏

　　這些是在1拍3連音中分別放入1個休止符的各種變化節奏練習。注意左右手的打擊手序，這是建立正確打擊觀念的重要課題。

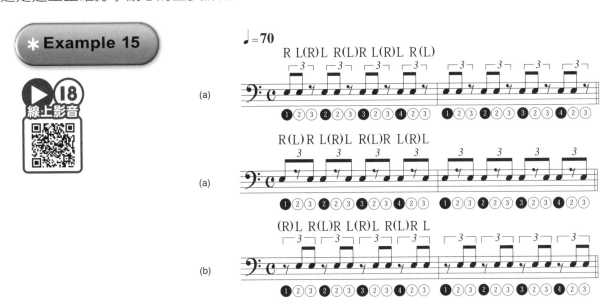

● 三連音中有2個休止符節奏

　　EX-16是1拍的3連音只打一個點的節奏。點和點之間有休止符，先確定哪一拍點是打擊的打點，再做練習。

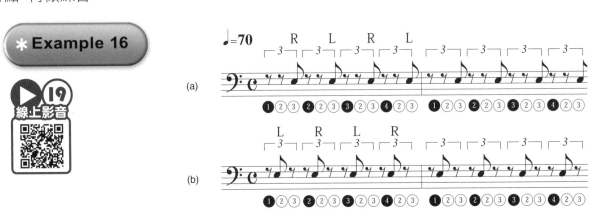

## 三連音樂句練習

　　EX-17是各種3連音符組合的樂句訓練，組合前面所提的各種3連音節奏變化而成。每拍第一拍點踩大鼓時，別忘了右手或左手也要打鼓。特別是左手和右腳同時動作的拍點，平衡感容易錯亂較難配合，請注意。

# PART-4 高架鼓(Tom Tom)的打法

本章說明關於Tom Tom的知識、裝設方式及打好Tom Tom的訓練等。

## Tom Tom為何？

Tom Tom（以下稱Tom），裝設於大鼓上方較深遠的鼓。大概可分為3種類。第一種是上下都有鼓皮的 "雙面皮鼓"，是最流行的一種。第二種也算是雙面皮鼓，但不同處為其鼓身由3支腳架支撐，是可直接放置於地上的落地鼓。第三種被稱為單面皮鼓，其特徵為只有被敲擊的一面有鼓皮。音色和雙面皮鼓不同，很受喜歡延音較強、打擊到鼓面時力道強勁的音色的鼓手們喜愛。

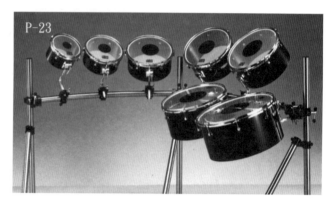

▲單面皮鼓。

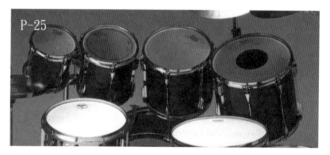

▲雙面皮鼓。

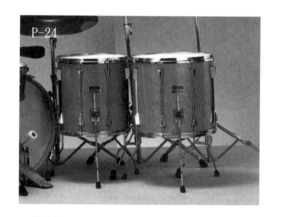

▲落地鼓。

## Tom的裝設

除之前提過的落地鼓之外，大部份的Tom都和大鼓一樣有專用腳架可放置。Tom多是向身體方向略微傾斜放置的，為的是避免從打小鼓移動到打Tom時鼓棒勾到鼓框。如果設置過低的話，略遠的Tom2(由鼓手方向看去左邊算來第二個鼓）的下鼓框會和大鼓相觸，形成相互影響的噪音或相互碰撞時刮傷。為了讓打鼓時能作順暢的移動，落地鼓應放與小鼓同高或略高一點較好。

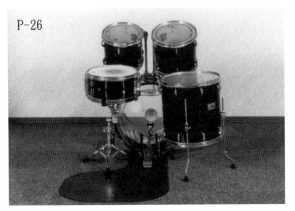
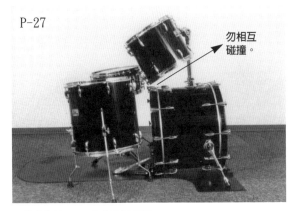

▲設定好2個Tom的高度（落地鼓放的較小鼓為低）。　　　　▲注意勿讓Tom2與大鼓相碰撞。

## 打TOM的訓練

　　為了能自在、隨心所欲的演奏搖滾樂，確實練習是不二法門，試著挑戰各種不同節奏組成，使用Tom及落地鼓的練習吧。

● 打每拍移動一個鼓件的節奏

　　EX-18是大鼓保持4分音符而雙手依右左右左（RLRL）的打擊順序，由打4分音符開始到打16分音符的節奏。依鼓組的排列方式從左到右由小鼓開始打到落地鼓，然後回頭由落地鼓打到小鼓。要注意第2、4拍從落地鼓折返時，左右手容易打結。還有（c）因為是3連音，每拍的打擊順序不同，特別是第2、4拍打第1音的是左手，和右腳踩大鼓節奏容易產生不平衡，這點要小心。

✳ **Example 18**

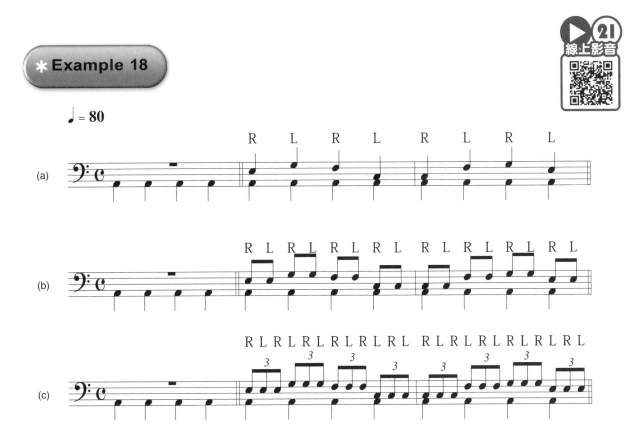

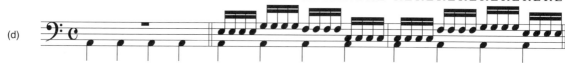

（d）

### ● 連貫Hi-Hat的移動打法

　　EX-19是以小鼓為主，為了從Hi-Hat到落地鼓能流暢地移動的節奏練習。（a）到（c）的第3、4小節為1、2小節的逆轉節奏。（b）中的3連音是由左手移動到Tom上，要特別注意鼓棒的動作。（d）將每拍4個16分音符分解成兩部份，每半拍就做不同鼓件的移動，要有速度感的連貫動作並非易事。先求流暢的動作，再加快速度。

**✳ Example 19**

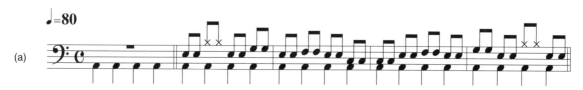

（a）

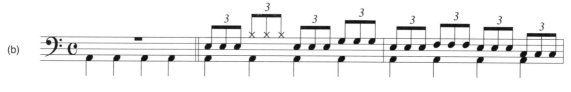

（b）

（c）

(d)

● 每打一拍點就移動到下一個鼓件的節奏

　　EX-20是由小鼓開始移動到落地鼓，以單手每打完一拍就變換到下一鼓件的練習。此練習的困難處為鼓棒容易打結。將速度放慢有耐心地學。特別是 (c) 是1小節中分別打4個鼓件3次，易被聽成是三個打16分音符。大鼓確認保持4分音符的節奏，數好三連音的拍子，才不會打混了。

✳ **Example 20**

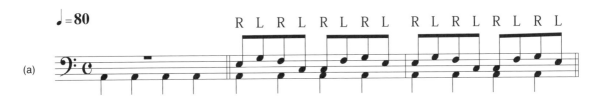

(a)

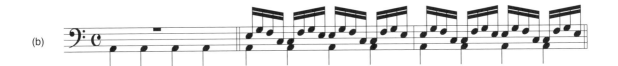

(b)

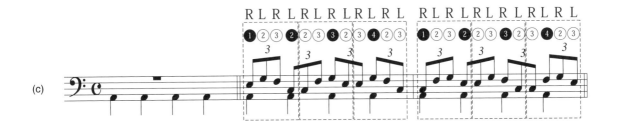

(c)

# *Practice 4*

線上影音 24　線上影音 25

　　將打Tom的節奏練習，試著活用成8 Beat曲目中過門的例子。雖然困難度不高，但16分音符的過門移動容易掉拍，所以一邊用身體感覺速度一邊練習是這裡的重點。

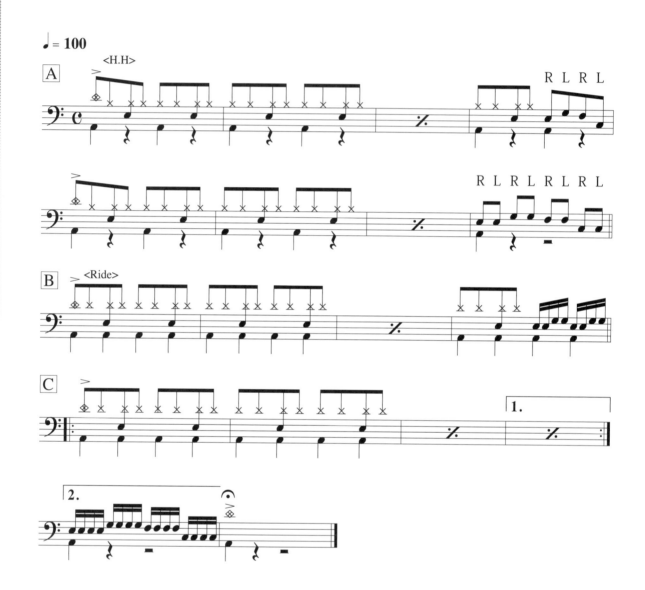

# PART-5 重音的技巧

本章介紹如何以重音的敲擊動作，強化強化整體的節奏感，
增加過門的多樣音色變化。

## 打擊方法

在節奏上加重音就是要用力打擊的意思。要打出強弱分明的音當然是很重要的，有效率又俐落的打出重音的技巧，就是大家一定要具備的基本功夫。基本上有4種打擊方法，以下各別做説明。

● Down Stroke（在鼓譜上，以D表示）

用在打出重音拍點的鼓棒揮法稱為Down Stroke。這是由預備位置的狀態，鼓尖離鼓面約2—3公分處靜止鼓棒（如圖P-28），將手舉到與肩同高的位置，鼓尖靠近耳際（如圖P-29），然後一氣呵成使用手腕扭力向下揮，瞬間擊鼓（如圖P-30）。再回到預備位置處靜止（如圖P-28）的敲擊方法。

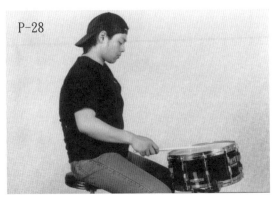

▲離鼓面上方2-3公分處擺好姿勢。

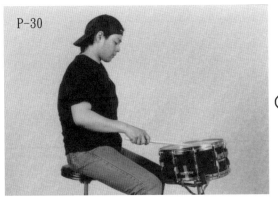

▲運用手腕扭力順勢下揮。

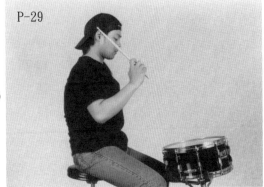

▲放鬆讓手腕上舉帶動鼓棒上舉。

● Full Stroke（在鼓譜上，以F表示）

　　打連續重音時，從預備位置（鼓棒尖端約在耳際）開始，如圖P-31.1，打擊（P-32）的動作後，再回到預備位置（如圖P-31.2），不斷持續這個動作，這是和Down Stroke不同的地方。

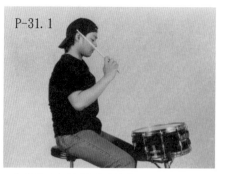

▲打連續重音時重複的連續動作。

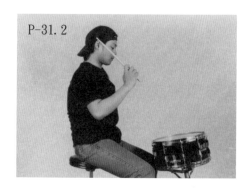

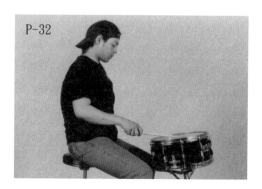

● Tap Stroke（在鼓譜上，以T表示）

　　無重音，也就是輕輕地打出小聲的鼓音這是「Tap Stroke」。由離鼓面上方約2—3公分的預備位置處，用手腕的力量輕輕敲出聲，打完後再回到預備位置。

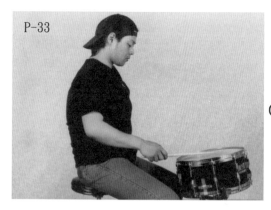

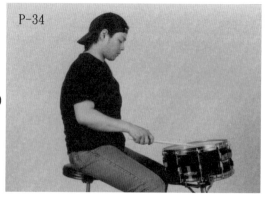

▲從預備位置輕輕下揮打出「咚咚」聲，再回預備位置。

● Up Storke（在鼓譜上，以U表示）

　　打完Tap Stroke後，以離鼓面2~3公分的預備位置處高度（P-35）向下打擊後（P-36），將鼓尖再拉回到耳際高度（P-37）。Up Stroke通常是做重音打擊Down Stroke前的預備動作。

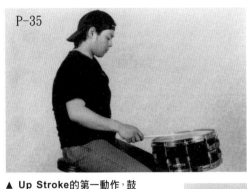

P-35

▲ Up Stroke的第一動作，鼓棒在預備位置。

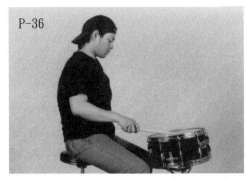

P-36

▲由預備位置下擊鼓面的瞬間，同時放鬆力量將鼓棒上舉。

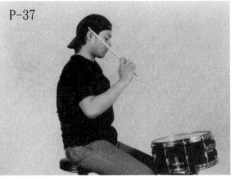

P-37

▲將鼓棒上舉，準備做Down Stroke。

## 重音的敲擊方法訓練

　　如何應用以上四種敲擊方法在重音上？由EX-21來看看。(a)用單手打8分音符節拍，在第1拍及第3拍前半拍再加上重音。此時，手的動作，參考每個音符下的標示D（Down Stroke）、T（Tap Stroke）、U（Up Stroke），要注意到重音是使用D打法的，而D打法之前必定以U打法作為D打法的預備動作！(b)和(a)是相同的節奏，以左、右手交替的順序來敲擊。此時左手所打的拍點因沒有做重音所以保持T的動作，右手因要做重音所以必須重複做D和U的動作。

✳ **Example 21**

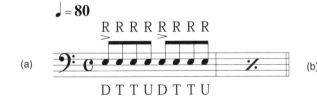

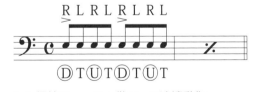

L：保持T　　R：做D、U連續動作

## 16分音符的訓練

　　EX-22是16分音符重音的訓練。(a)到(d)的16分音符重音，僅以每拍中只有一重音的方式來設計。為的是使學習者確實熟悉音符下所標示D、T、U的動作。雖為16分音符但速度並不快，注意CD示範，請由慢速度開始，熟悉後再逐漸加快速度。

33

**✱ Example 22**

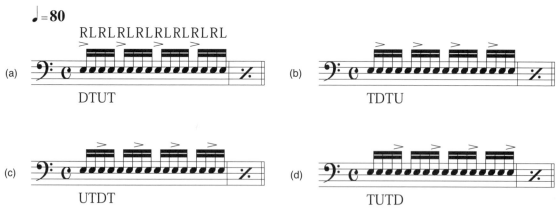

_____

## 應用樂句

這裡我們要來挑戰任意運用重音的樂句。EX-23是把重音隨機穿插在音符中，所以會用到Full Stroke，一定要注意手的動作。

**✱ Example 23**

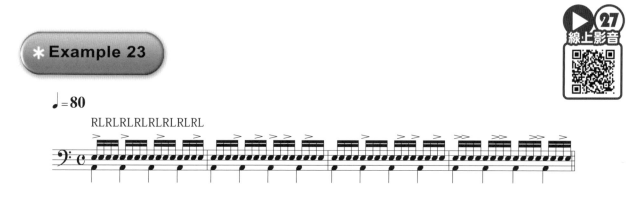

_____

## 移動到各鼓件上做重音

16分音符左右交替打擊時，右手做重音於落地鼓，左手做重音於Tom1，打擊回到小鼓時用輕音。試試挑戰有速度感且打擊不同鼓件的手法，以豐富的「音色表情」來練習重音技巧。

● 移動到Tom及落地鼓時的敲擊法

在實際練習之前，先試試敲擊落地鼓與Tom1的重音手法。圖3是由後方看右手打落地鼓的圖形，然後圖4是從側面看左手打Tom1的圖形。基本動作兩者皆同。1為向上舉，2敲擊，3鼓棒維持在離鼓面約2-3公分處順勢滑向小鼓。第3動作特別重要，因為保持鼓棒離鼓面2~3公分平行滑動動作的熟練度，影響日後雙手在鼓面移動速度快慢的能力甚巨，初學者也很容易把這樣的直線運動變成畫弧形，而太多消耗體力使鼓點不精準，請多加油。

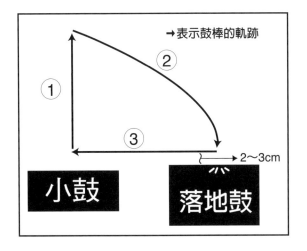

→表示鼓棒的軌跡

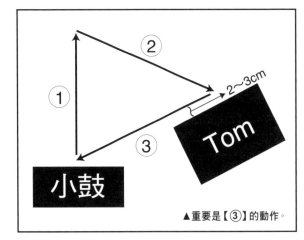

▲重要是【③】的動作。

● 應用練習

　　EX-24（a）到（d）的重音，配合大鼓保持4分音符的節奏，每拍中只有一重音的練習。確認TOM或落地鼓能否正確地打在重音記號所標示的拍點上，且小鼓的聲音不可太大，保持輕音敲擊。EX-25和EX-23是相同拍點的重音拍法，和EX-23不同的是，EX-25是加入了在落地鼓及Tom移動的綜合練習應用。其實，已經略具Drum Solo的雛形。

**❋ Example 24**

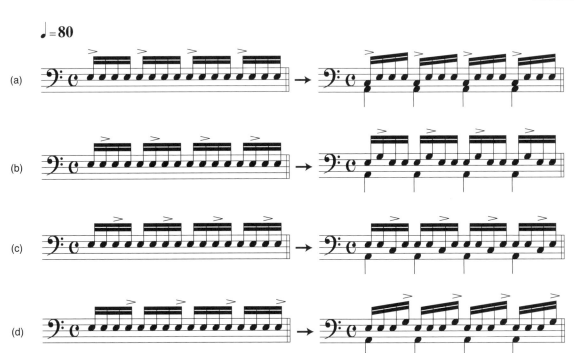

線上影音 29

✳ **Example 25**

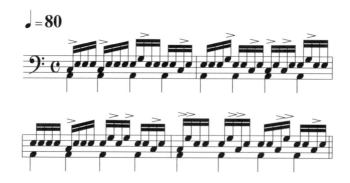

## 單手DOWN-UP演奏法

　　此為演奏基本節奏時，有效的應用重音的極佳範例，優點是單手打擊的連續動作變輕鬆，隨重音的不同產生節奏上的差異。首先看看EX-26的（a），因為重音落在拍子的前半拍，鼓棒做完Down Stroke向下揮的動作回到預備位置，後半拍做Up Stroke的動作，打完後將鼓棒再帶回預備位置準備做下一拍的Down Stroke。這樣的揮棒動作既省力又省時，方便做更快速的連打。（b）是8 Beat應用例。一般的樂譜裡大部份都不標示出如EX-26的右手重音打法，但是若要打出有味道的節奏，這是最基本的打法。

✳ **Example 26**

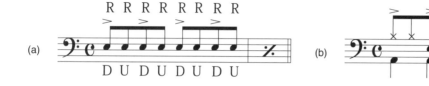

# *Practice 5*

綜合本章的各種概念，活用於實際曲目的例子。Ⓐ 為16分音符單點重音練習，Ⓑ 為過門時小鼓與右手Hi-Hat打重音，Ⓒ 則是右手單手重音的Down-Up打法加過門時小鼓與右手Hi-Hat重音的綜合演練。請確切將有加重音與無重音的拍點及節奏明確地練習。

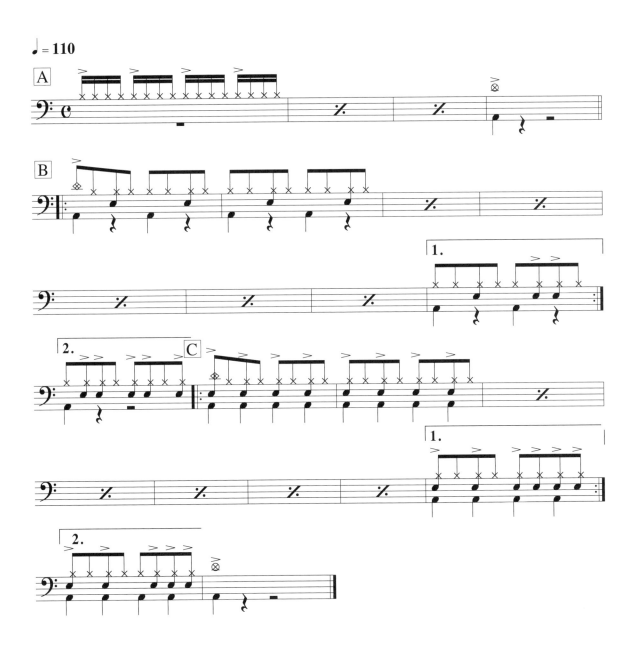

# PART-6　8 Beat 完全上手篇

8 Beat節奏是每一個鼓手一定要學會，最基本的節奏型。
這個部份要讓你精通各種8 Beat節奏的變化。

## 何謂8 Beat？

　　8 Beat是目前搖滾樂、POP等各種音樂，最基礎的節奏類型之一，它的節奏特徵為第2、4拍感覺比較重。這種第2、4拍的重音也叫做After beat，因為通常是打在小鼓上，所以聽起來是2、4拍有加重。

● 作出8 Beat類型

　　8 Beat節奏基本上由Hi-Hat、小鼓、大鼓所構成。隨大鼓踩的拍點不同，衍生出各式各樣的Rock及Pop節奏。　EX-27是8 Beat的基本型，將1小節分為前後各2拍的A部分和B部分。配合EX-28（a）—（i）的各種2拍節奏範例，與EX-27的A或B配對衍變出各種Pop、Rock常用的節奏類型。練習時，將（a）—（i）每項各打2次，充分熟練後，再依前述的方法去搭配出新的節奏型態。（a）—（f）的節奏與EX-27的A、B任一部份都可以搭配，（g）—（i）則與EX-27的B部份配合比較合適。

**✱ Example 27**

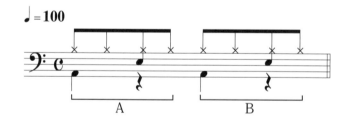

**✱ Example 28**

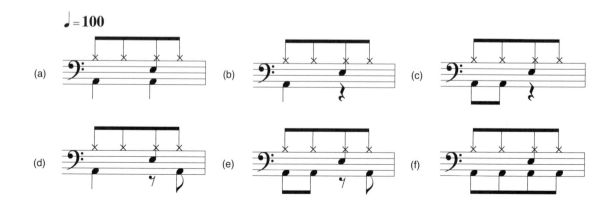

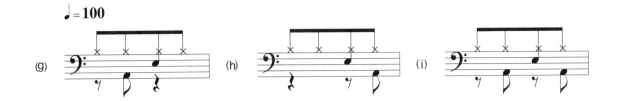

(a)~(f) 與 A，(g)~(i)與 B搭配

● 常見的類型

透過EX-27、EX-28可編出多種8 Beat類型。其中最常運用，且一定要熟練的是EX-29的
（a）—（f）。

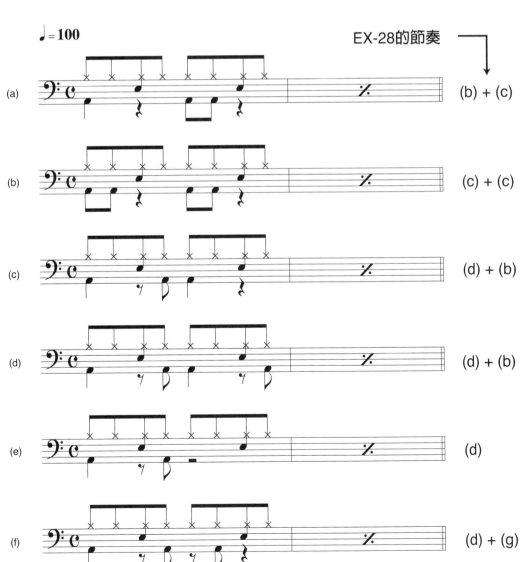

● 2小節一個節奏單位的類型

　　不限於8 Beat，其他節奏中也有不是以1小節為一個節奏單位的打擊方式。隨曲子的不同，也有2小節為1個節奏單位的類型。EX-30是2小節一個節奏單位類型的例子。（a）是單純的一個小節接著另一個小節，（b）和（c）則是一個小節的最後和下一個小節的開始連接在一起，比較有「這是一個完整的樂句」的味道。

✳ **Example 30**

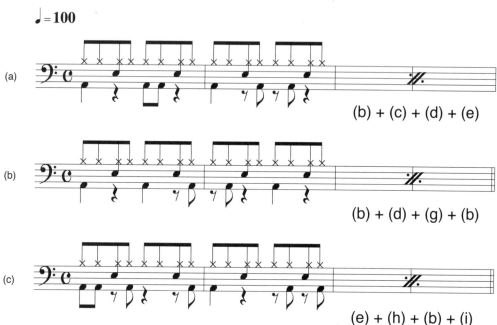

(b) + (c) + (d) + (e)

(b) + (d) + (g) + (b)

(e) + (h) + (b) + (i)

● 強化大鼓的節奏型

　　EX-31雖然在一般曲目內不常用，但對於不太習慣踩大鼓的人，及想隨心所欲地踩大鼓的人，是值得推薦的練習。由慢速度開始逐漸加快，很有耐心地練習看看。還有（b）全是踩後半拍，要練好這個節奏須一些時間。別灰心，加油！

✳ **Example 31**

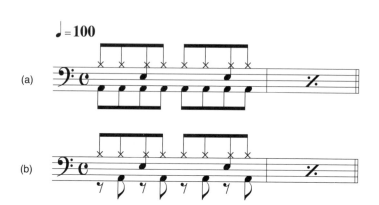

## 右手、左手的變化打法

　　到目前為止，看了許多隨大鼓節奏的變化而變化的各種8 Beat類型，當然還有隨右手、左手的變奏形成的8 Beat類型。先看EX-32（a）是右手Hi-Hat打每拍後半拍的節奏型。（b）同樣為右手打後半拍，但改打Ride的鈸心。這兩個類型，剛好只是右手和左手交替打擊的簡易型，常用於較輕柔等POP曲風。另外，（c）、（d）是左手的變奏，先看（c）是常在搖滾樂裡聽到的Twist（扭扭）節奏；第2拍的兩次小鼓打擊是要點。（d）是帶有拉丁味的節奏，第4拍打Tom 1。要注意左手作連打時右手不要慢了。

* **Example 32**

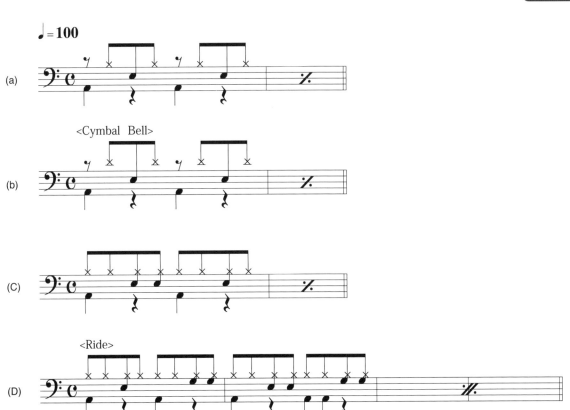

## *Practice 6*

　　本章的總結，此曲把各種類型的8 Beat融入一個曲目中。隨曲子段落情緒的不同，節奏類型也作變化。要注意不要讓大鼓拍子的變化影響到Hi-hat和小鼓。Ⓐ 段有時候為了強調第四拍小鼓的音而會把第二拍的小鼓省略，這也算是8 Beat的一種變化。

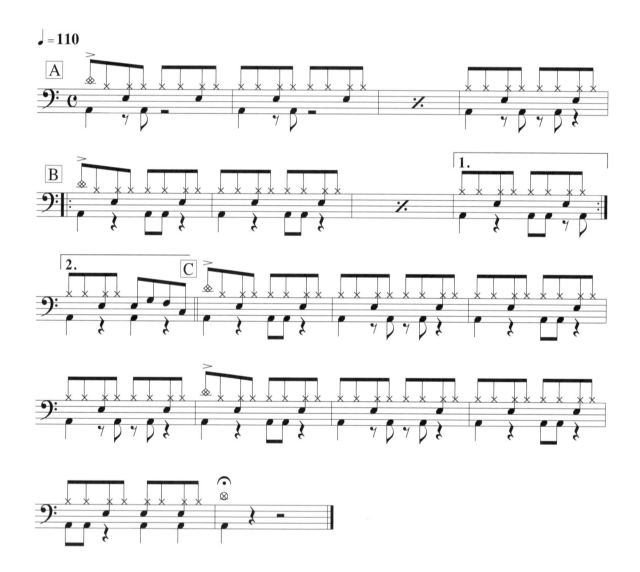

# PART-7 搖滾節奏完全上手篇

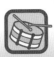

本章要介紹除了第七章中的8 Beat類型之外，
搖滾樂裡另一些不可或缺的節奏類型。

## 右手打4分音符大鼓踩8 Beat的打法

到目前為止所說明的8 Beat類型，全都是右手打8分音符。然而為了追求Rock的精隨一速度感和爆發力，使用4分音符會更有效果。這裡我們要來練習用右手維持4分音符的8 Beat節奏型。

● 試試看右手使用4分音符的8 Beat節奏

我們將大鼓的節奏做變化，組合成各種不同的節奏型。EX-33將4分音符帶8 Beat的基本型分成A、B兩部份，A或B的任一部份，可利用EX-34例（a）—（i）2拍的各小節作搭配，完成每一小節四拍的搖滾節奏，譬如EX-33A+EX-34(a)，或EX-33A+EX-34(b)。但在此之前，應先將EX-34的每小節確實練習熟悉後再開始。（f）—（h）的大鼓部份是以休止符來開頭，多和EX-33的B部份做搭配。（i）的速度如越變越快的話，只用右腳的單大鼓演奏當然無法應付，所以用雙腳踩雙大鼓來演奏。

**✳ Example 33**

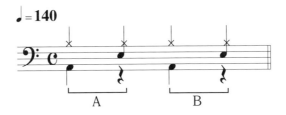

**✳ Example 34**

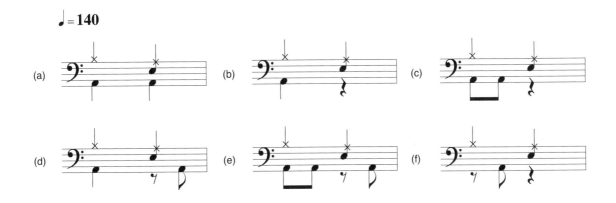

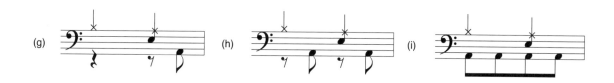

● 常見類型

　　EX-34是8 Beat的各類常用組合，對初學者來說是一定要精通的節奏型。EX-35也是初學者一定要學會的練習。原本要維持8分音符節奏的8 Beat 節奏改成保持4分音符，所以大鼓的節奏會比右手的節奏來的更細，對初學者來說很容易因為大鼓而影響右手的Hi-hat，一定要很小心。

 **Example 35**

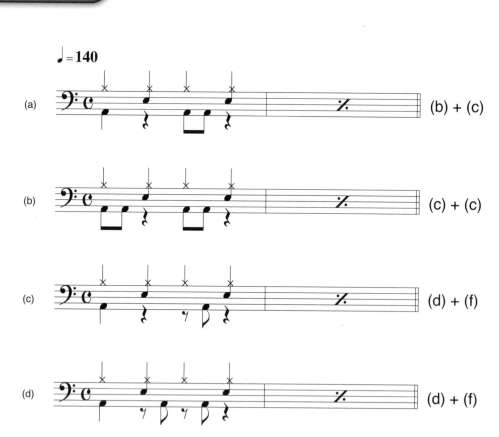

● 2小節為一節奏單位類型

　　EX-36是以2小節為一個節奏單位的例子。通常在速度較快的曲子中，旋律及和弦的變換較快，所以節奏多以2小節為一個單位。這裡的重點是由於右手多打在正拍，若遇上大鼓踩後半拍時，右手容易受影響，要特別小心！

**✳ Example 36**

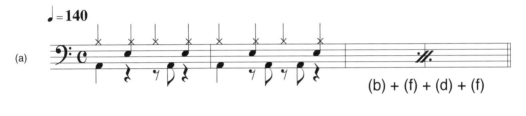

(b) + (f) + (d) + (f)

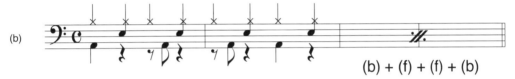

(b) + (f) + (f) + (b)

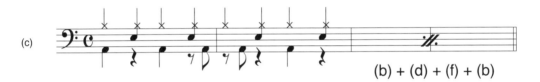

(b) + (d) + (f) + (b)

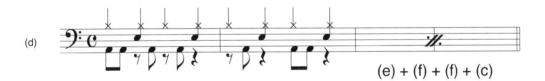

(e) + (f) + (f) + (c)

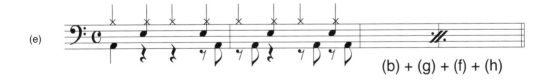

(b) + (g) + (f) + (h)

# HALF-TIME節奏

　　在Speed Metal及Hard Core Punk等，須用超快速度演奏的音樂型態中，曲子裡常會聽到速度減掉一半變成Half-Time節奏的部份。尤其常用在Bridge段落裡。這裡我們就要來試試看對應Ex37這種「成為搖滾鼓手的必備打法」。

　　EX-37（a）—（c）都是以2小節為1個節奏單位的Half-Time節奏型。一般右手小鼓多落在二、四拍，而Half-Time的小鼓則是在第三拍。像這樣改變小鼓的位置，曲子速度雖然未變，但耳朵聽起來速度好像變慢一倍。但是這些節奏型並不會被單獨使用，而是要穿插在EX-35、EX-36的節奏型中。所以請嘗試利用EX-35、36的各種節奏，加上EX-37的Half Time 並實際應用在曲子上。而EX-38就是常用的演奏模式範例。

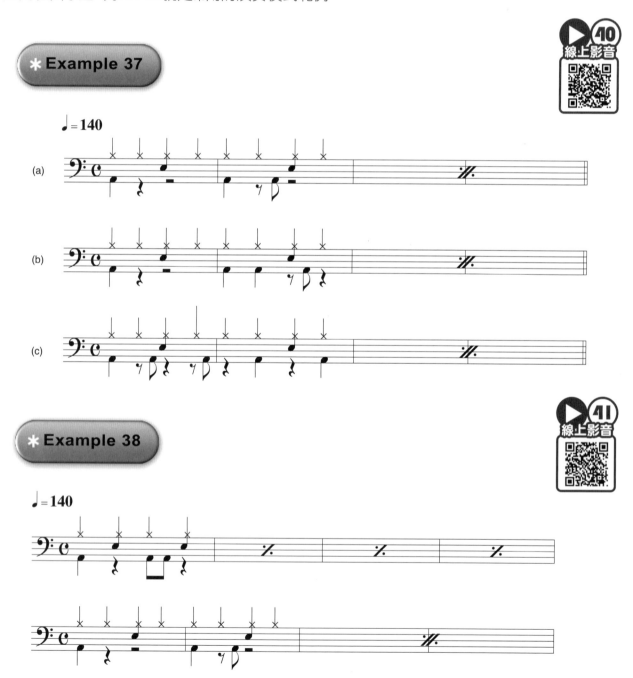

## 用落地鼓強化節奏的打法

右手仍是維持8分音符，但換成打在落地鼓上，這種打法會增加低音的迫力，打出厚重的節奏。這也是打Rock、Metal的搖滾鼓手不可缺少的技巧之一。

**✱ Example 39**

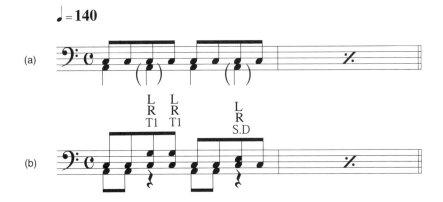

## 迷人的Funk節奏

由舞曲的節奏發展而來，在R&B、Funk裡可常聽到。但是最近因為各種類型的音樂風格都混合在一起，所以在大部份音樂裡都能聽到。其基本型態如EX-40的（a）大鼓踩4分音符，以16分音符的小鼓落在第2、3拍中。（b）是大鼓節奏踩8分音符應用例。（c）是右手以8分音符打落地鼓，左手16分音符落在Tom 1上的節奏。譜中( )的大鼓可踩，也可不踩，或做交互的變換應用。

**✱ Example 40**

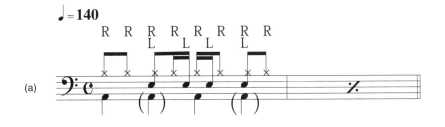

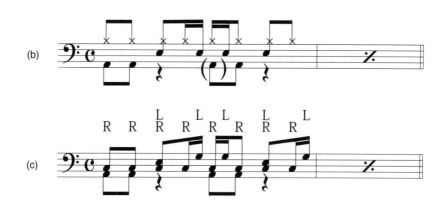

## 超快速節奏

EX-41是快速度的節奏類型，Trash Metal、Speed Metal是此類音樂的典範，先不論鼓棒的拿法，最重要的是打擊的動作要有效率。以速度來說，最低也要達到( ♩=200)，CD示範以♩=140打出，加油吧！

* **Example 41**

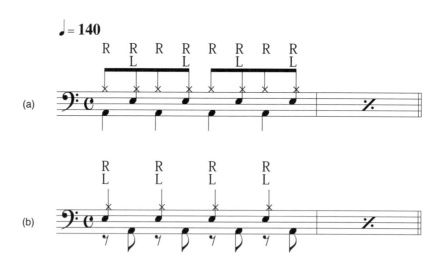

## Practice 7

除了範例之外我們也要挑戰真正的曲子。Ⓐ 是2小節一組的節奏類型，Ⓑ 是 Half-Time節奏。特點是 Ⓑ 為前述原為一小節一組節奏的搖滾節奏改為兩小節一組進行，Half-Time打法的應用。

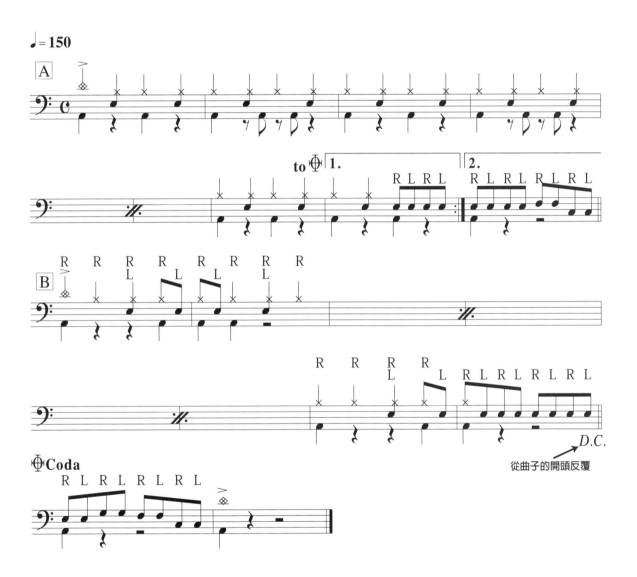

從曲子的開頭反覆

# PART-8　16 Beat 完全上手篇

本章介紹各式各樣的16 Beat類型，及16 Beat不可欠缺的大鼓技巧。

## 何謂16 Beat？

　　16 Beat，一般是指以16分音符為基本節奏的類型。一般人認為「用Hi-Hat打16分音符的節奏就是16 Beat」，事實上不管打出來的節奏型如何，只要「感覺」出16分音符的節奏，就可認為是16 Beat。在本書裡把16 Beat區分成右手單手打出的16分音符「Slow Pattern」、雙手打擊的16分音符「Fast Pattern」、右手打擊8分音符右腳踩16分音符大鼓等三種打法來進行說明。

### ● Slow Pattern & Fast Pattern的基本訓練

　　EX-42為以Slow或Fast模式打Hi-Hat或Ride時的16分音符，基本節拍類型（a）為Slow Pattern，（b）為Fast Pattern。 以平均速度是 ♩=80為基準，比這個慢的用Slow Pattern，比這個快的用Fast Pattern。大鼓節奏，在第2、4拍（ ）中的大鼓符號，可踩也可不踩，練習時兩種都可嚐試，當做是兩種節奏類型。

　　在此先說明些有關打擊Hi-Hat時的姿勢。Slow Pattern與8 Beat節奏同樣以右手單手打Hi-Hat；Fast Pattern，因打擊較快速度的16分音符，左右鼓棒應放在Hi-Hat的上方（P-38）。因為手順的關係，變成以右手打小鼓，見EX-42（b）中的譜例註解。打擊時將肩膀的力量放鬆，兩手肘勿太張開。不要太勉強地將兩支鼓棒的棒尖湊在一齊。

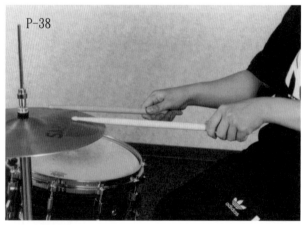

▲兩肘勿張太開。

## ✳ Example 42

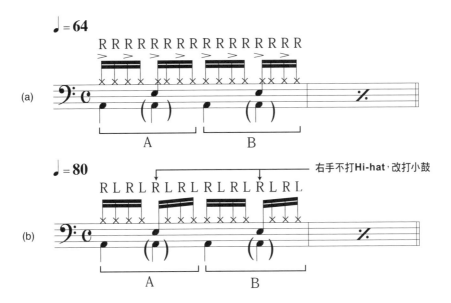

● 試打出Slow & Fast Pattern

　　EX-43為每2拍為一單位的大鼓節奏變化練習。首先由重複練習（a）—（n）的每一個類型開始。為了習慣腳踩16分音符，第一步從Slow Pattern開始，充分熟練後再試挑戰Fast Pattern。以上全會後，將EX-43每一練習與EX-42的A、B做交互搭配、試試作出更多種節奏的類型。

## ✳ Example 43

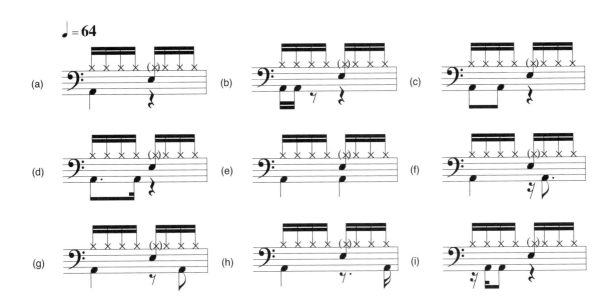

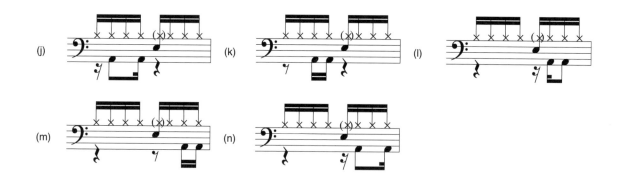

## ● 應先學會的Slow Pattern

EX-44是Slow Pattern的例子，是參考EX-44及EX-43而合成，抒情類的曲子（Ballad）因為速度較慢，大鼓踩的拍點可靠右手的16分音符來輔助，例如(a)，大鼓踩的拍點即落在右手16分音符的第一、八、九拍點，(b)則是一、四、七、九拍點…etc，所以並不是很難。還有（d）是以2小節為一組節奏單位的類型。

**✳ Example 44**

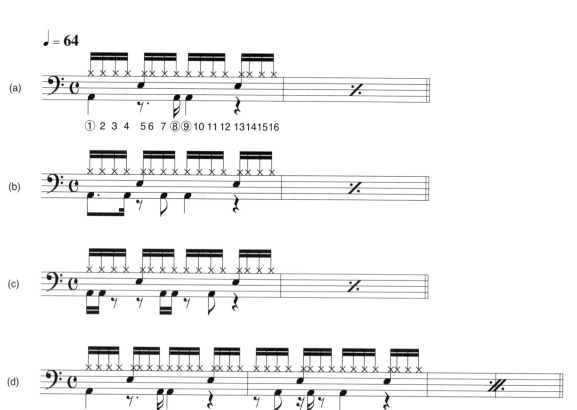

## ● 應先學會的Fast Pattern

在此先介紹一定要熟練的Fast Pattern。EX-45都是組合EX-43所作成的。特別是（b）-（d）大鼓的16分音符，剛好是左手打Hi-Hat時踩下大鼓。不習慣這種打法的話大鼓音和Hi-hat音容易參差不齊，一定要注意。（c）（d）的 ⌐ 標記表示大鼓在此有16分音符的連擊，所以要有非常迅捷的動作。若以一般右腳的大鼓踩動動作很難做好，所以需要以Double Action的技巧來完成。

**✳ Example 45**

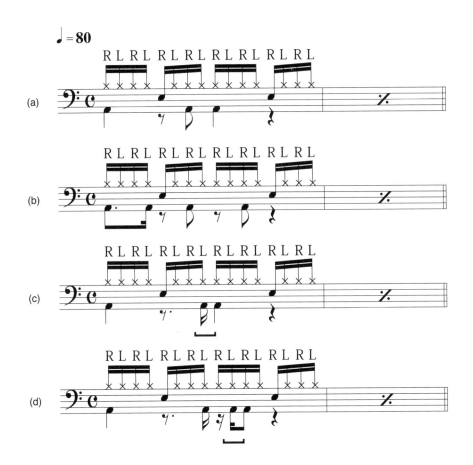

## ● 打出Double Action

Double Action是指右腳只踩一次，卻可發出二個音（剩至三個音）的動作。對快速度的大鼓連擊是便利且好用的技巧。以下用照片來說明這方法。

▲以Heel-Up方式作為預備動作，重心偏腳後跟。

▲膝蓋略向上抬，帶動腳跟、腳尖及大鼓槌略向上提，腳裸放鬆。

▲膝蓋下壓，用腳裸抖動腳尖帶動鼓框踩出第一聲大鼓。

▲利用鼓框擊到鼓面的反彈力道，再重複一次P-40及P-41的動作，輕踏出第二聲大鼓後重回P-39的Heel-Up預備動作。

　　上述腳踩動作的順序是打出Double Action 的訣竅。困難度高，為能自在地使用，當然要相當的練習與恆心。好好加油吧！

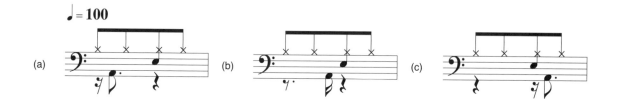
右手8分音符右腳大鼓16分音符

　　8分音符的16 Beat節奏是指，用右手在Hi-Hat或Ride上打8分音符而大鼓踩16分音符節拍的類型。基本上右手8分音符打法不變，但當樂團裡的其他樂器演奏16分音符的伴奏時，大鼓需踩16分音符與樂團搭配。

● 8分音符帶大鼓16分音符的訓練

　　EX-46是集合以兩拍為一單位右手打8分音符，而大鼓踩16分音符的節奏類型。大鼓的拍點頗具難度。請慢慢仔細練習。（e）-（g）右腳需用Double Action技巧。

**✳ Example 46**

♩=100

(a)　(b)　(c)

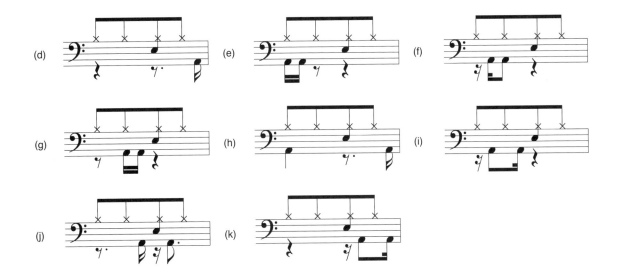

● 應先學會的8分音符混合16分音符類型

　　EX-46是集合以兩拍為一單位右手打8分音符，而大鼓踩16分音符的節奏類型。大鼓的拍點頗具難度。請慢慢仔細練習。(e)-(g)右腳需用Double Action技巧。

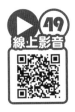
線上影音 49

**＊Example 47**

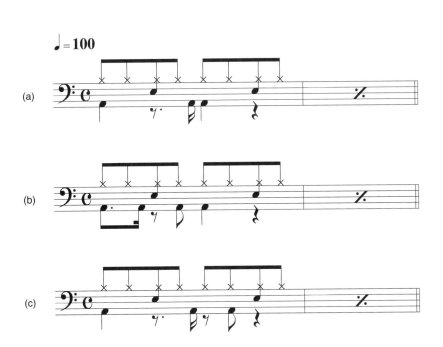

## Practice 8

線上影音 50　線上影音 51

　　試試挑戰16 Beat的綜合曲。A 的部份雖然是16音符的類型，但應可看成是混合8分音符和16 Beat的曲子。B 以8 Beat的類型為主，C 則是右手8分音符，大鼓16分音符的節奏練習。

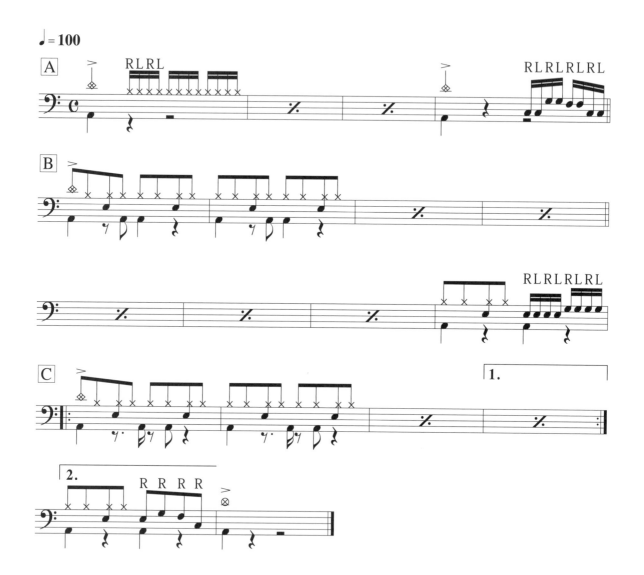

# PART-9　Slow Rock完全上手篇

本章說明有關Slow Rock的知識，及主要的節奏型態和各種變化。

## Slow Rock為何？

　　它是以一拍3連音為基本節奏的一種節奏類型，就如其名「Slow」，在慢速度的抒情曲（Ballad）裡可常聽見。也有人直接叫它做「Rock Ballad」。EX-48是Slow Rock的基本形式以右手打8分音符3連音的基本節奏為特徵。二、四拍(　)中的大鼓可不踩，請練習這兩種不同的演奏方式。

**✱ Example 48**

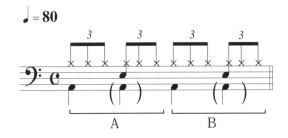

● SLOW ROCK的編組方法

　　EX-49是將一個小節分成兩部份，再將各種3連音小鼓及大鼓搭配的常用打法列出，再自由組合成各種節奏。先確實反覆熟練（a）－（i），然後選擇任一部份與EX-48的A或B部份作搭配組合成1小節，來練習各種Slow Rock節奏。

**✱ Example 49**

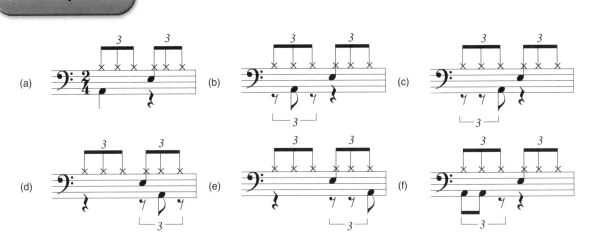

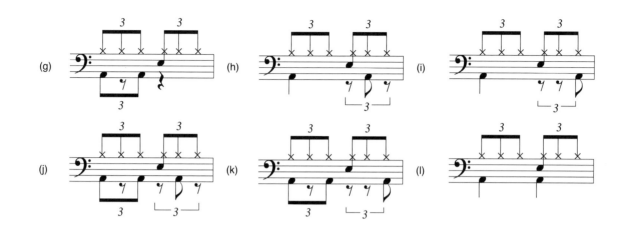

● 應先學會的Slow Rock類型

　　EX-50是Slow Rock不可或缺的基本節奏類型，全以EX-49為基礎編組而成。以下説明各個類型。（a）（b）基本版，且最常聽到的類型。（c）是應用類型，特別是第三拍3連音的大鼓是在第二個點而容易抓不準，拍子要小心。（d）多用在藍調的類型。（e）是多被以過門(過門)來使用。

**✳ Example 50**

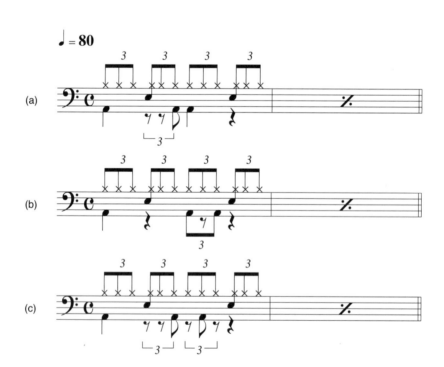

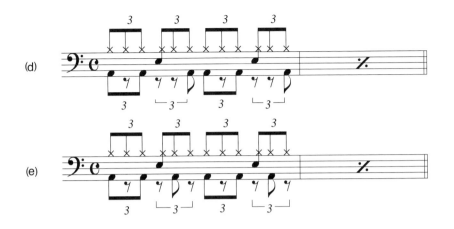

## 右手變奏類型

　　Slow Rock，用右手打Hi-Hat或Ride，可編出各式各樣的變化節奏。EX-51為其中幾種類型。（a）（b）是把8分音符3連音中第二個8分音符分成2個16分音符來打擊的例子，有裝飾、美化的效果。（c）是搭配大鼓與左手小鼓的節奏，更加重了藍調搖滾節奏氣氛的類型。（d）則是利用Ride延音較長的音色來打出4分音符，相對於（c）感覺較輕鬆。

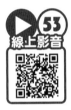

* **Example 51**

# 左手變奏類型

　　介紹隨小鼓的節奏變化而產生Slow Rock的變化節奏。EX-52（a）是在第4拍的第一及第三拍點都打小鼓，（b）則是在第4拍第一、第二拍點打小鼓,可強化每小節的段落性。（c）是在第二拍3連音第二個點後的16分音符處,以裝飾音的方式打小鼓,（d）（e）是由（c）進階發展出的。特別是（e）,因有大鼓的融入所以較複雜,先從掌握Hi-Hat與小鼓的節奏開始試試,最後再加入大鼓。

✻ **Example 52**

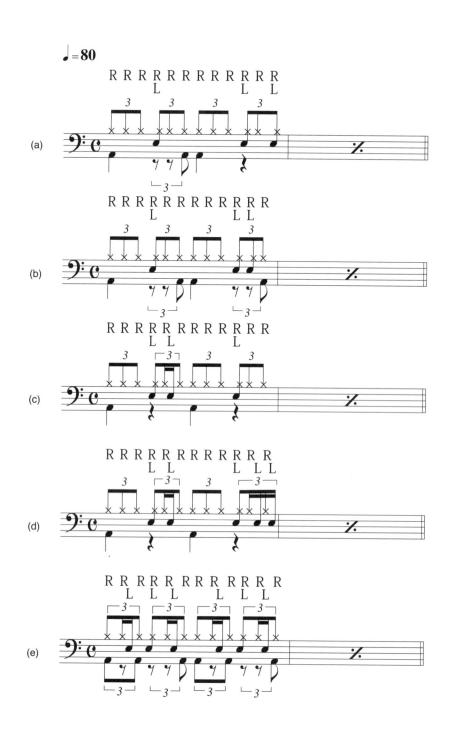

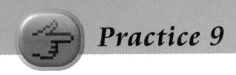

# *Practice 9*

▶ 55 線上影音
▶ 56 線上影音

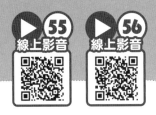

在本章的最後試試看Slow Rock的綜合練習。Ⓐ 以左腳每小節踩穩定的二、四拍Hi-hat做為前奏。Ⓑ 為基本的Slow Rock類型，Ⓒ 加入大鼓變化，使節奏更「厚實」，有Blues Rock的味道。

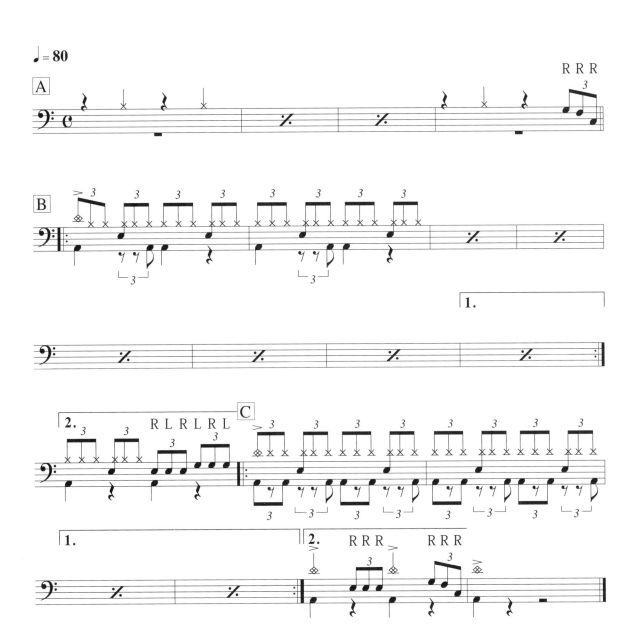

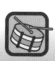

# PART-10　Shuffle節奏完全上手篇

本章裡試著練習Shuffle節奏，挑戰具有跳躍感的曲子。

## 何謂Shuffle節奏？

Shuffle是與Slow Rock同樣以3連音為基本節奏的一種節奏。和Slow Rock最大差異是將每拍3連音中的第二點省略，成了特殊、具跳耀感的節奏。具體的基本形態為EX-53（a），由3連音的第二點Hi-hat 8分休止符的節奏與第2、4拍的小鼓重音所組成。（b）是由其他伴奏樂器營造Shuffle的躍動感，而鼓則僅打4分音符的Shuffle節奏。

**✳ Example 53**

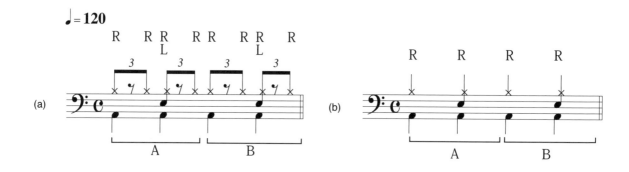

● Shuffle節奏的組合方式

EX-54是個以2拍為一單位的Shuffle大鼓組合節奏。先重複各小段兩次當成一個小節的節奏來練習。完全熟練後，再從中選出一個小段，與EX-53(a)或(b)中的A或B作搭配練習。EX-54是以4分音符搭配三連音的8分音符大鼓來表現。

**✳ Example 54**

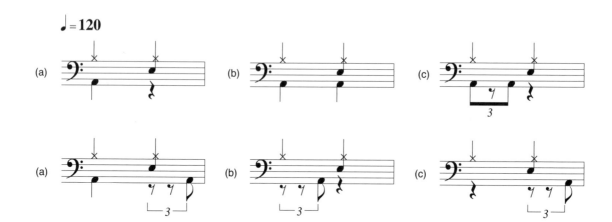

● 要先學會的右手打4分音符右腳踩Shuffle大鼓的類型

　　由EX-54所學會的各種類型之中，將特別常聽到的節奏挑出後構成EX-55的（a）-（d）。要習慣踩出大鼓的3連音節奏是有些困難，會不小心變成一般的8 Beat節奏，所以大鼓的節奏一定要很確定。（d）在 ⌐⌐ 的大鼓節奏需應用Double Action技巧，請再複習一次Double Action。

**＊Example 55**

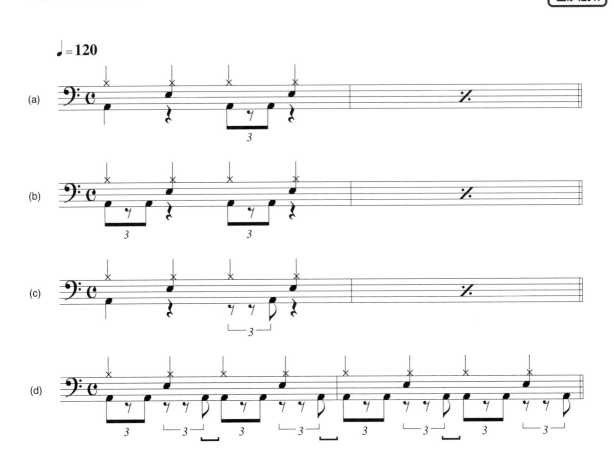

## 樂譜上的注意點

Shuffle節奏的樂譜中，有些書為了讓所寫的節奏簡單易懂常用省略3連音記號的記譜法。以EX-56為例，記譜方式（a）之前若出現星號中所標示的符號提示時，實際上的打法如（b）。但是本書裡為讓學習者更深刻地理解3連音符與避免混亂，不作這樣的表示。

**\* Example 56**

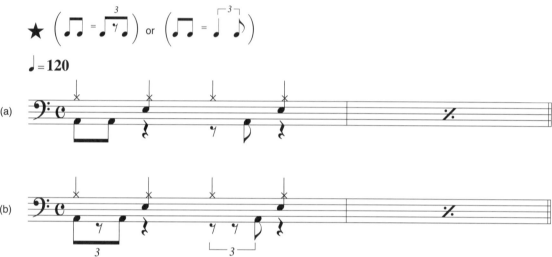

## 以2小節為一節奏單位的4分音符Shuffle節奏類型

EX-57是以2小節構成1組節奏單位的類型。速度輕快柔和的曲調，多是以這種類型來演奏。特別是（a）的第二小節因由休止符做開頭，不注意會破壞節奏連貫的感覺，多聽幾次CD中的示範，再練習。

**\* Example 57**

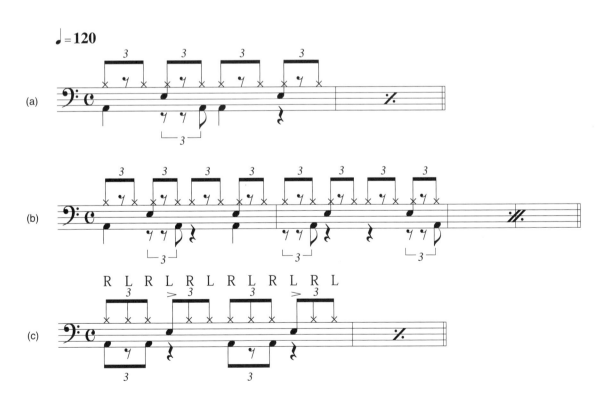

## Shuffle的各種變化節奏

　　這裡我們要介紹Shuffle節奏的各種變化。EX-58（a）是，右手打Shuffle節奏的基本類型，速度若是 ♩=100以上的話大鼓就要做Double Action。（b）是由（a）發展來的2小節類型的Half-Time節奏。這是從前一位鼓手Jeff Porcaro所演奏，眾所皆知的有名節奏。（c）是為更強烈地感覺3連音符，以左手打小鼓。然後（d）的右手打Ride，左手打小鼓，減輕打第2、4拍以外小鼓的力道，形成另一風味的演奏方式，這是Shuffle節奏中加上了Ghost note（很輕很小聲的鼓點，可使節奏分割的更細緻）的句子。（e）是把（d）的Ghost note拿掉後，這個節奏的另外一種記譜方法。也就是我們所說的「二拍三連音」，趁這個機會趕快學起來。

**✳ Example 58**

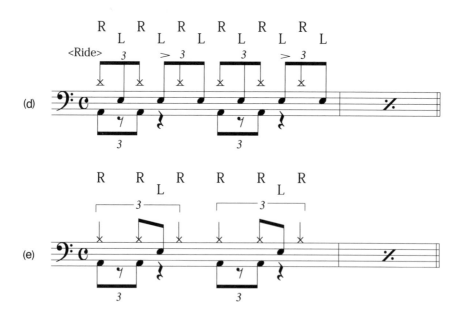

(d)

(e)

# Practice 10

應用本曲作為本章的總結，是以右手4分音符帶8 Beat Shuffle大鼓的節奏。Ⓐ、Ⓒ 為相同的Shuffle節奏，Ⓑ 為Half-Time，2小節為一節奏單位，前面大致都出現過，特別要小心的是過門或變換節奏的時候，需注意拍子的穩定。

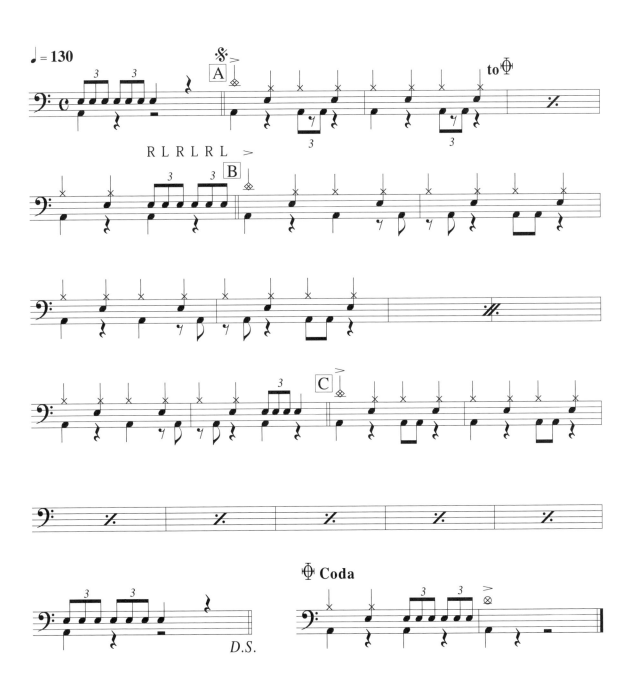

# PART-11　手腳組合運用

本章練習各式各樣雙手和大鼓的編組節奏，是全面強化過門及鼓
Solo技巧的訓練，以邁向全方位的Rock Drummer。

## 8分音符訓練（A）

先由練習8分音符手腳交替的簡單訓練開始。EX-59是使用鼓棒做為每拍的前半拍，大鼓
在每拍後半拍出現。但其雙手練習順序為（1）兩手同時、（2）只做右手、（3）只做左手、（4）左
右交替。右手R符號出現時打落地鼓，左手L符號出現時打小鼓，R/L符號出現時表右手同時打
落地鼓及小鼓。速度要能控制從每拍♩=80開始到 ♩=130以上。

✳ **Example 59**

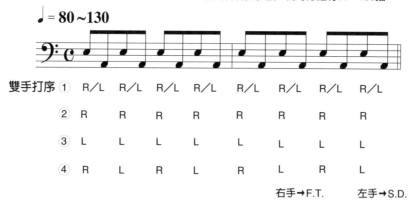

## 8分音符訓練（B）

這裡是雙手和大鼓各二次連擊的練習。（a）開始到（d）是8分音符連貫的4種訓練，是為了
對應包含手和腳的8分音符節奏。和EX-59一樣右手：落地鼓、左手、小鼓，以兩手同時打落地
鼓及小鼓，若有時間的話也試試看和EX-59相同的四個雙手打擊練習。

**❋ Example 60**

(a)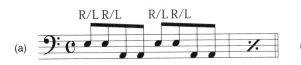

(b)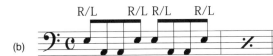

(c)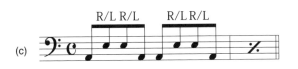

(d)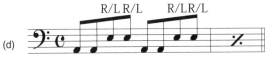

## 3連音的訓練

　　EX-61是3連音的交替訓練。（a）（b）為鼓棒每拍打2下的練習，其順序為（1）兩手同時、（2）只打右手、（3）只打左手、（4）右左手交替4種類型。以上練習可用在過門或鼓的Solo等各種場合，一定要熟練。（c）（d）是大鼓2連擊的練習，各練習左右手打擊順序為譜上的（1）~（3）。這裡大鼓是主角，特別是速度變快時大鼓需做Double Action才行。打得順時，Solo起來很爽。

**❋ Example 61**

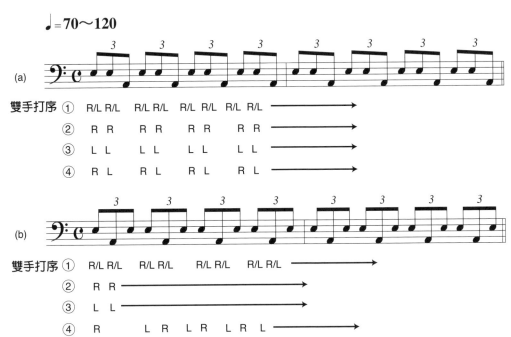

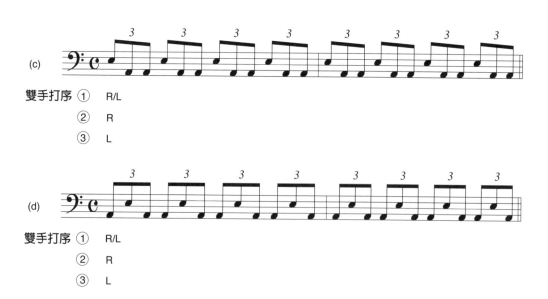

雙手打序 ① R/L
　　　　 ② R
　　　　 ③ L

雙手打序 ① R/L
　　　　 ② R
　　　　 ③ L

若(c)與(d)的速度加快的話，則大鼓需以Double Action踩踏。

## 16分音符訓練

　　16分音符的變奏方式很多，在此只介紹一些一般常聽到的方式。EX-62由（a）開始到（d），是打1拍有2個16分音符小鼓及8分音符大鼓的變奏。

　　特別注意（a）（b）拍子沒抓準的話會錯打成接近3連音，請小心！（e）是雙手與大鼓Double Action的組合節奏，雙手可只在小鼓也可移動到Tom與落地鼓等不同鼓上，如此會形成更有趣的變奏，要多嘗試各種可能的組合。

**✱ Example 62**

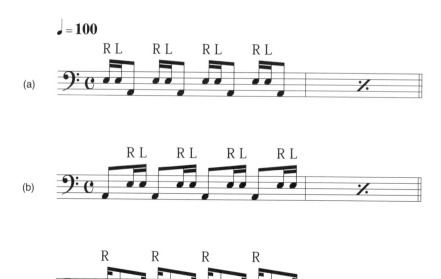

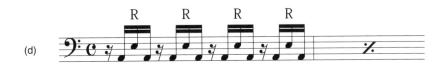

(d)

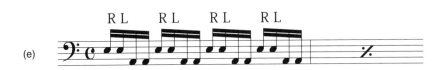

(e)

## 16分音符和半拍16分音符3連音的訓練

　　EX-63（a）為4個16分音符之中，只踩最後1個16分音符的大鼓練習。（b）是手打前半拍16分音符3連音，且腳踩後半拍8分音符的大鼓練習。都是在過門裡常見的節奏。因為(a)、(b)打擊方法及雙手打擊順序相同且節奏極為相近，兩者容易被混淆在一起，一定要抓住它們的不同點。

　　可先以手在膝蓋打8分音符，再試試看譜例下所標記的節奏。（a）的情形是「噠噠噠咚、噠噠噠咚………」以半拍做區分，（b）是以「噠噠噠咚23、噠噠噠咚23………」三連音的方式數拍，數咚23時，23拍點不做任何動作。

**✱ Example 63**

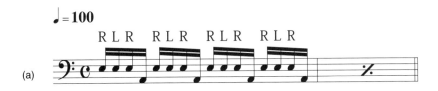

(a)

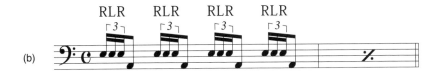

(b)

用Tom和落地鼓來打打看，可衍生更有趣的音色變化。EX-64就是這樣的應用範例。一定要試試看。

**＊ Example 64**

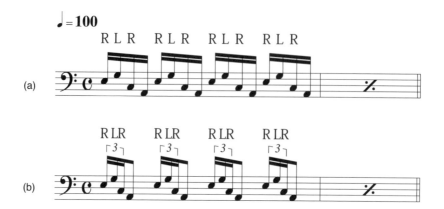

## 手腳組合的應用

EX-65是以8分音符為主的手腳組合應用例。（a）是把EX-59做一點改變的延伸編曲，在硬搖滾樂，重金屬裡常可聽到。（b）為落地鼓拍子的應用例。這是應用落地鼓與大鼓的交替打法，會使人聽成是用雙大鼓演奏的高級技巧。速度要夠快，否則無法彰顯近似雙大鼓的音響效果。

**＊ Example 65**

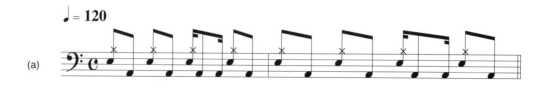

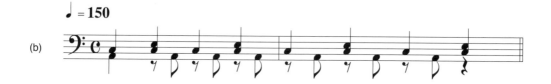

# PART-12　8分音符、16分音符類的過門技巧

本章說明過門是什麼，及如何編組8分音符、16分音符的過門。

## 何謂過門？

　　過門是樂曲中除曲子本身基本節奏主幹以外點綴用的節奏旋律線，其功能為連接樂句與樂句間的轉變。由鼓手自行決定做怎樣的節拍組合，鼓手的演奏技巧與即興的功力，在此表露無遺。表3集合了構成過門的要素。

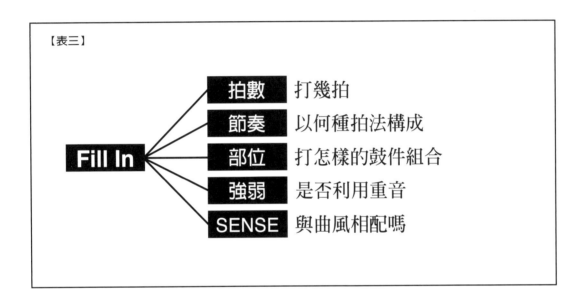

【表三】

Fill In
| 拍數 | 打幾拍 |
| 節奏 | 以何種拍法構成 |
| 部位 | 打怎樣的鼓件組合 |
| 強弱 | 是否利用重音 |
| SENSE | 與曲風相配嗎 |

## 8分音符的過門

　　EX-66 ，是參考表3，以8分音符為主，4拍過門的編排範例。基本上是右手打4分音符右腳踩8 Beat大鼓，當然右手打8分音符右腳踩8 Beat大鼓也無所謂。（a）—（d）每個範例最後一小節的過門只是依每個譜例左上角所標示的過門公式所做的一種示範打法。掌握每種範例的拍子後，可考慮以任一種重新組合各鼓件，或是加上重音等打法，自創自己的過門。（e）是在解釋重音的章節中練習過，在不同鼓件上移動的實際應用範例。

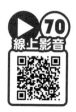

**✱ Example 66**

♩= 140

Fill In 的拍法表示

(a)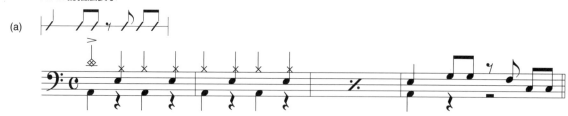

(b)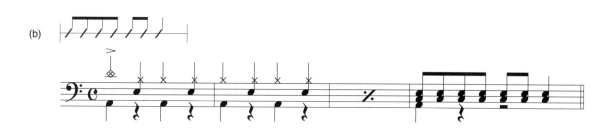

(c)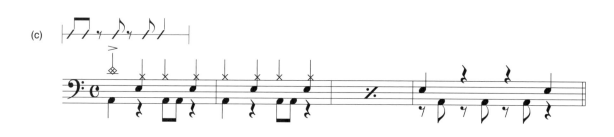

(d)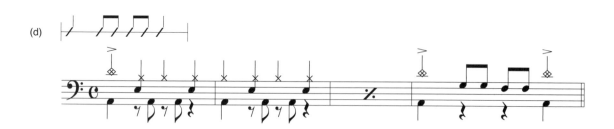

(e)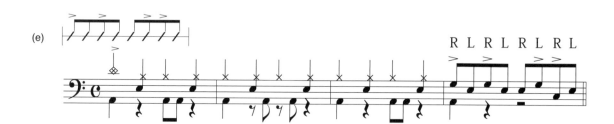

# 16分音符的過門

　　EX-67是運用以16分音符為主的過門範例，譜例的（a）—（e）雖然算是8 Beat的節奏型態，但隨音樂的變化使用了16分音符與8分音符併用的過門設計。

　　（a）（b）是最正統的由小鼓一直打到落地鼓的過門，在（c）（d）的過門 是在節奏中加入大鼓的同時，在音符前的小裝飾音符（♪）處加入所謂的「Flam」技巧。

　　（e）是加入8分音符Crash的例子。（f）（g）是16 Beat的過門，特別利用重音打法。（g）活用小鼓造成聽覺上重音不同的變化。

**✳ Example 67**

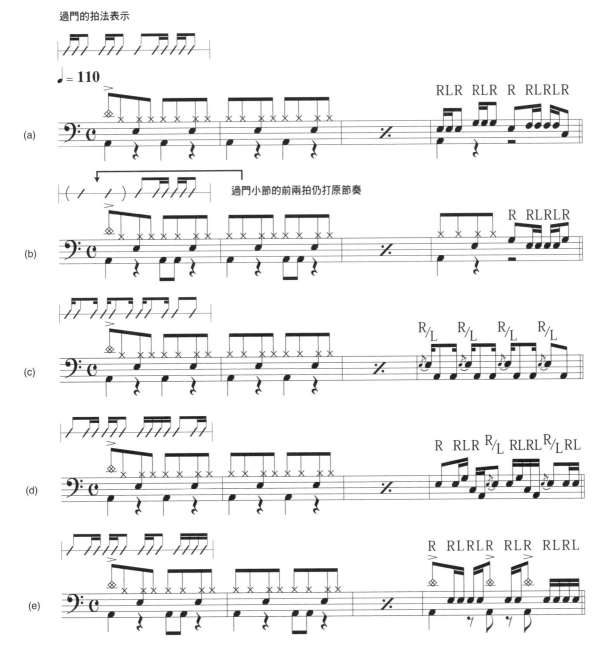

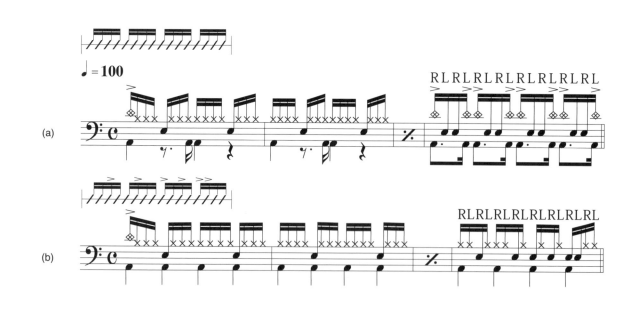

## 何謂Flam?

　　圖P-43，打鼓前，左右手預備的位置一高一低，同時做打擊動作，因鼓棒高低位置不同，擊中鼓面時會有很小的時間差，較低的鼓棒打出較小的鼓聲，較高的鼓棒則打出較重鼓聲的技巧。是很有效果的一種變化技巧。

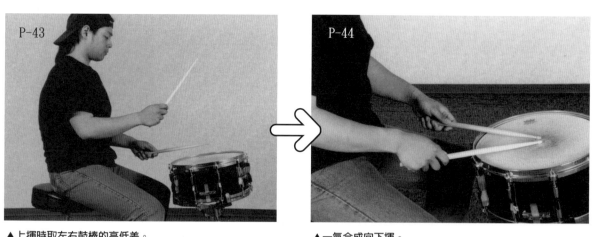

▲上揮時取左右鼓棒的高低差。　　　　　　　　　▲一氣合成向下揮。

## 錯覺過門

　　這節裡以特殊設計的節奏編組，打破聽覺習慣聽偶數對稱性拍子的慣性，設計出讓人產生錯覺的過門。EX-68是以一拍半為設計單位，將四拍的八個8分音符分3份，形成3+3+2(一拍半加一拍半加一拍)，造成特殊的過門節奏。(c)更細膩的加入分成三個點的16分休止符，構成特殊的過門節奏。(d)是略為增加過門的長度，由過門前小節的第4拍後半拍起開始做過門。因而產生小節的開始變得不清楚的效果。以上四種過門因為節奏略為複雜，需仔細看著譜例上的過門節奏，細心揣摩來作訓練。

**✳ Example 68**

過門的拍法表示

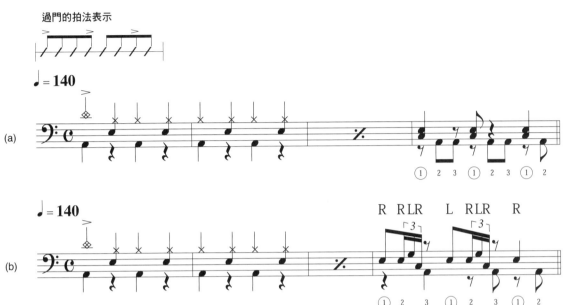

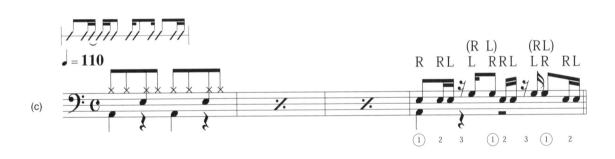

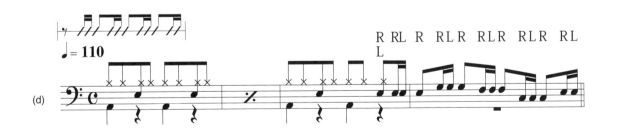

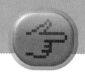

# *Practice 12*

線上影音 73　線上影音 74

　　過門慨念的總練習。基本上每4小節或8小節做一次過門，譜中標示過門符號的小節，都僅以簡略的拍法表示法標示。由讀者自行編組自己的過門。讀者亦可將Part-11、Part-12的各項過門練習自行應用在此練習中，享受一下飆鼓的快感。

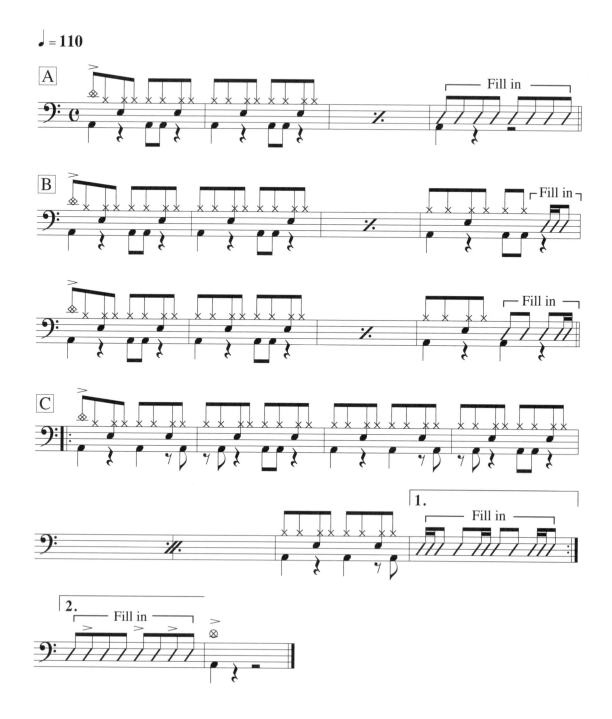

# PART-13 三連音系列過門技巧

本章分別介紹各種3連音系列Slow Rock、
Shuffle的過門編組方式。

## Slow Rock的3連音系列過門

　　3連音系列的過門當然可用在Slow Rock與Shuffle裡，也可以用在8 Beat或16 Beat來增加節奏的多變性。所以如譜例所示，非只是當成Slow Rock與Shuffle的過門來用，也推薦應用在8 Beat或16 Beat的節奏中。

　　EX-69是Slow Rock過門的例子。各譜例左上角列出過門的拍子組合。（a）是單純的2拍3連音過門，雙手在小鼓到Tom間移動。（b）第4拍打Crash後，兩手同時打小鼓＋落地鼓的例子。（c）是節奏中加入Flam及大鼓的例子。多重組合鼓件可造成更多樣的過門音色，而不只是拍子的變化。（c）就是一個很好的範例。

**❋ Example 69**

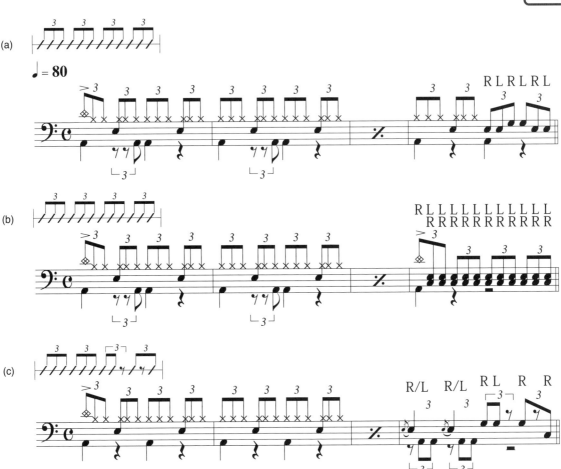

## Slow Rock的6連音系列過門

6連音是指，將3連音中的3個8分音符再各分成2等分，換言之就是1拍中要打6個點。6連音是相當快的肢體動作，但Slow Rock基本上速度不快，6連音的過門還不至於造成練習上太大的困擾。EX-70（a）是只有一拍6連音的過門，（b）將6連音變成過門。拍子的處理很細膩，筆者在譜例下方為你標示了拍點的數法，數好拍子再練習就不會太難了。

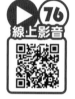

✳ **Example 70**

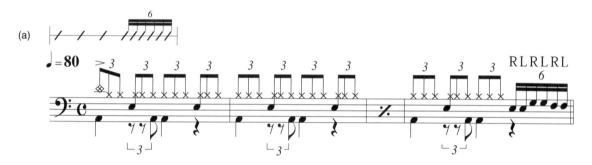

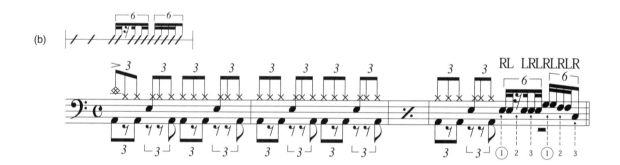

## Shuffle的3連音系列過門

雖然Shuffle和Slow Rock的過門幾乎完全相同，但Shuffle基本上速度較Slow Rock快，過門的速度自然較Slow Rock的過門快得多。

EX-71（a）（b）是各為2拍與4拍過門旋律的例子，打點都是小鼓或Tom。因為用快速度演奏，鼓棒容易打結。注意左右手的打擊順序。（c）是大鼓與Flam的合奏，很有張力的過門。（d）（e）是在8分音符3連音中加入16分音符的三連音，節奏中帶速度感的2拍和4拍的過門練習。

✳ **Example 71**

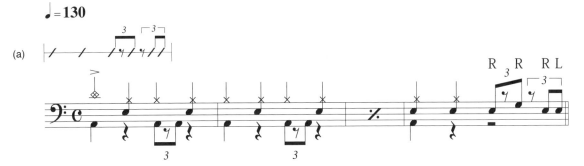

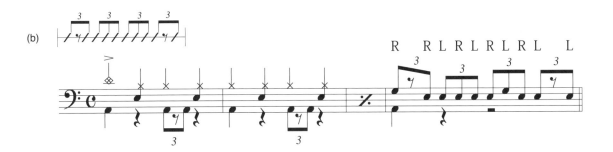

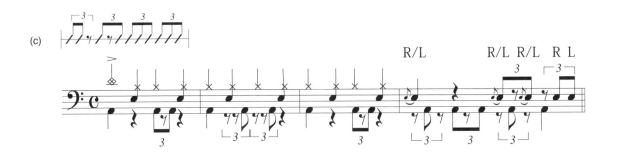

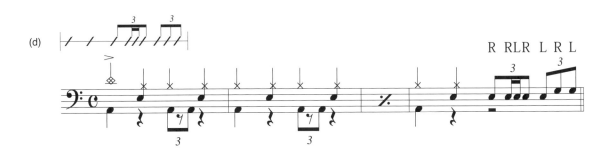

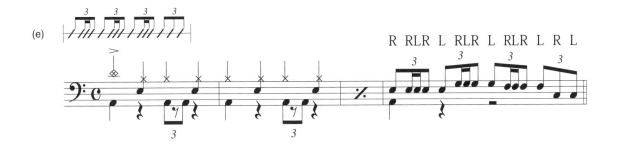

# 3連音系列錯覺過門

　　錯覺過門如之前說明過的，因在節奏裡做特殊編組，所以演奏出非聽者所習慣的偶數對稱型節奏的過門。以下3種過門，是依8分音符3連音重音位置的不同來分類，如此過門的節拍感和過門完接下一樂句的正常節奏時，容易產生節奏差異的錯覺。但是演奏者本身應注意，勿被自製的錯覺所影響。

　　EX-72基本上是以兩個三連音的八分音符為一組。（a）是用在Slow Rock、Shuffle等節奏型中，小鼓+交錯使用落地鼓和大鼓的範例。（b）是應用在Slow Rock節奏，其實就是只寫出（a）有加重音的拍點，所得到的就是將2拍均分成3等分而形成「2拍3連音」的節奏。

**✱ Example 72**

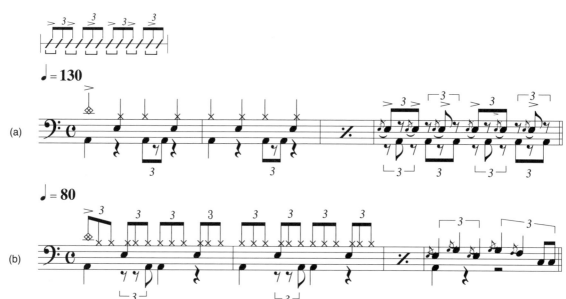

EX-73是將4拍8分音符3連音分做每4個8分音符為一組，編成過門的例子，注意左上角圖示，＞將4拍3連音切割成4+4+4。（a）是以Hi-Hat+小鼓來表現重音的Slow Rock節奏過門。然後（b）是以Crash+大鼓來表現重音的Shuffle節奏過門。

**✳ Example 73**

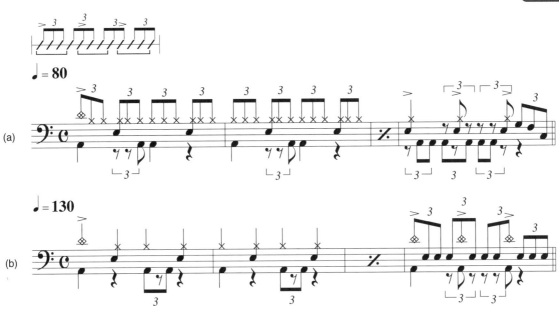

EX-74是將4拍8分音符3連音分做每4個8分音符為一組，加上兩個重音的過門，是更俐落但是也難掌握的樂句。(a)是用Crash+小鼓來表現，(b)是用小鼓來表現重音。

**✳ Example 74**

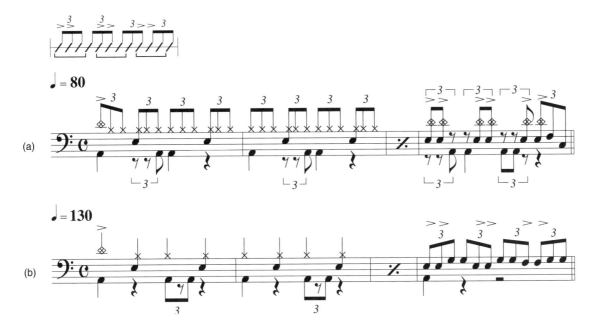

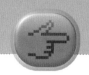

## *Practice 13*

　　本曲是3連音過門練習，這裡也試加上Shuffle節奏來過門。速度稍快，♩=140，但是對Shuffle節奏來講算是一般的速度。過門上沒有指定所要打擊的鼓件，只表示出節奏，請嘗試以本章的3連音過門應用到本練習上。

# PART-14 Hi-Hat Open與小鼓Rim Shot演奏法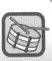

Hi-Hat Open與Rim Shot演奏法，是能豐富爵士鼓音色表情的必備技巧，
這個部份就要來說明這兩種演奏法。

## Hi-Hat Open 演奏法

　　Hi-Hat Open演奏法，是把一般情況下緊閉的兩片鈸稍微張開，在微開的狀態下以鼓棒打擊，在樂句中加入重音，使音色更有變化的打法。但若是左腳沒有辦法和右手做出完美的配合，想要打出漂亮的音色就十分困難了。這裡我們就要來試試看這種新的打法。

　　首先左腳踩踏板的方法有2種，一定要先搞清楚。

1、Heel Down:這是腳跟緊貼在踏板，只用腳趾前端控制鈸開合的方法，身體較容易取得
　　平衡，推薦初學者使用。

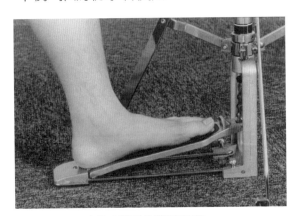

▲用Heel-Down方法，以腳趾前端控制開鈸。

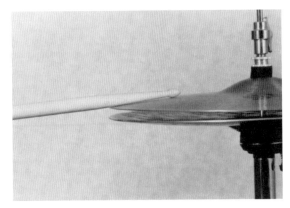

▲開鈸後上下鈸的間隔是1-2公分。

2、Heel Up:指腳跟略離踏板的狀態踩踏板，以膝蓋瞬間上提的方法來控制鈸。因為有承
　　擔身體的重量，可得較確定的好聲音。

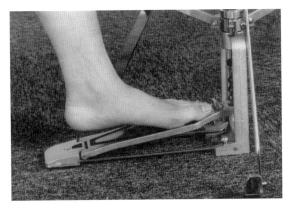

▲用Heel-Up 開。

▲Heel-Up 和Heel-Down開鈸的間隔相同。

● 左腳的訓練

　　EX-75是為了Hi-Hat Open所設計的左腳動作訓練。(a)-(d)中的↑音符,是指以左腳踩 Hi-Hat發出聲音的意思。這裡有與大鼓同時踩下或交替踩下兩種狀況。對從未試過右腳踩大 鼓同時左腳踩Hi-Hat的人,可考慮先只作Hi-Hat的動作。在這些練習裡左腳何時上提準備踩下 踏板的時機,譜例下方↑所表示的位置,是踩踏板的前半拍,也是上提左腳準備做踩Hi-Hat動 作的時間點。

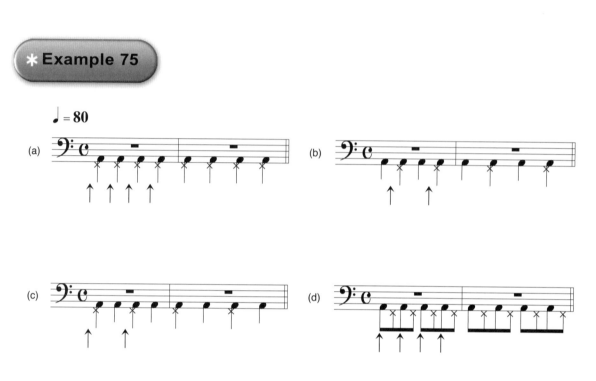

**✳ Example 75**

● 試試看Hi-Hat Open

　　EX-76(a)-(d)是實際上是打出Hi-Hat Open音色的練習。為能打出好聲音,左腳的動 作與右手的敲擊時機搭配需準確。右手打鈸後的瞬間,便需以左腳做開鈸動作。有右手打擊, 沒寫出左腳的音符,以Hi-Hat音符上方的 o 記號來表示做Hi-Hat Open。(↑)表示左腳的動 作。

**✳Example 76**

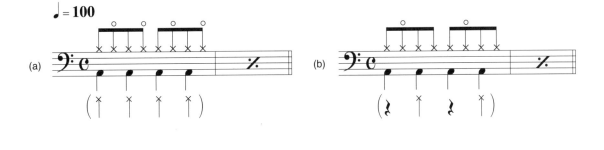

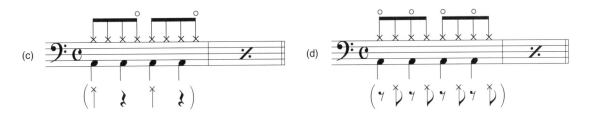

● Hi-Hat Open應用範例

　　EX-77（a）-（d）的Hi-Hat Open方式與EX-76的（a）-（d）動作是相同的。僅在大鼓上做了不同的編排。

**✳Example 77**

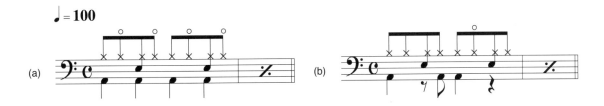

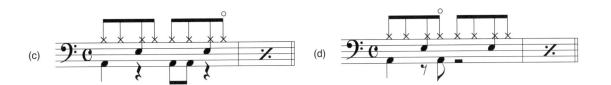

## Hi-Hat Half Open 打法

　　Hi-Hat Half Open如其名稱可知為保持雙面鈸半開的狀態時使用鼓棒來演奏。在硬搖滾、龐克搖滾這類充滿力量又較刺激的音樂中，是不可缺的一種技巧。其方法是在Hi-Hat Open介紹過的Heel Down踩法，在一邊保持半開的狀態下一邊演奏。EX-78是在8 Beat的節奏下利用Half Open的技巧來演奏，譜例的表示為「H.H HALF OPEN」。

**✳ Example 78**

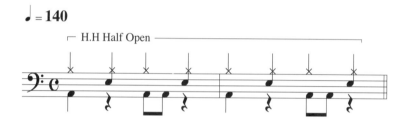

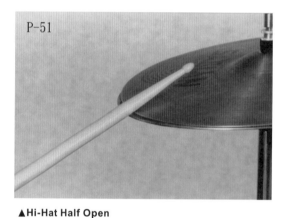

▲Hi-Hat Half Open

## 小鼓Rim Shot演奏法

　　Rim Shot演奏法的「Rim」(鼓邊)是指小鼓、Tom等壓住鼓面的金屬外框，(隨製造商的不同有的稱之為「HOOP」)。鼓棒同時打擊鼓邊與鼓面的動作叫Rim Shot演奏法。其演奏法可分成「Open Rim Shot演奏法」、「Closed Rim Shot演奏法」兩類。

### ● Open Rim Shot演奏法

　　與平常的演奏法相比，Open Rim Shot可得較高亢的好聲音，所以不論是現場演奏、錄音或是搖滾樂團的演奏，都常用在小鼓上。見P-52。

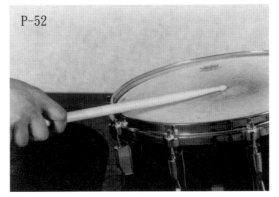

▲Open Rim Shot奏法。鼓棒棒身打鼓邊(RIM)，鼓尖打鼓面

　　EX-79是Open Rim Shot演奏法右手8分音符的重音節奏訓練。要確實將鼓棒同時打到鼓邊與鼓面上。還有練習順序為右手單手和左右手交替2種類型都要會。

**✱ Example 79**

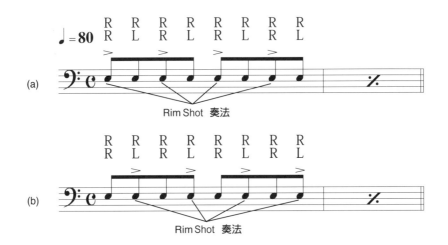

　　EX-80是實際演奏鼓的應用例子，練習範例中當然有小鼓，過門的重音用Rim Shot演奏法來演奏。一般而言，這種演奏法是最普遍用於Rock中。雖然譜裡沒有Open Rim Shot的標示，但要演奏強而有力的Rock節奏，Open Rim Shot是必用的基本功夫。

**✱ Example 80**

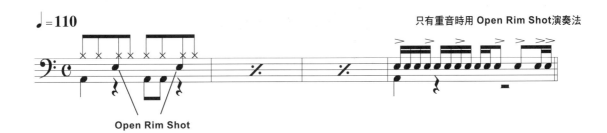

只有重音時用 Open Rim Shot演奏法

Open Rim Shot

● Closed Rim Shot演奏法

　　在較安靜的曲子中，代替一般小鼓的演奏可以聽到「咖」的聲音，這技巧稱為「Closed Rim Shot演奏法」。多用於Slow Rock等速度較慢的抒情曲中。

　　和平常的鼓棒握法不同的是，此為用拇指與食指輕握鼓棒，其餘手指張開適當地放在小鼓左下方1/4處，來打出Rim shot。其小技巧為，將鼓棒倒拿來打擊，會打出比平常的握法更明亮的聲音。此技巧通常用於左手，但是請練習在兩隻手上都能運用。

▲由正上方看去的Closed Rim Shot 敲擊握棒法。

▲由側面看去的Closed Rim Shot打法。

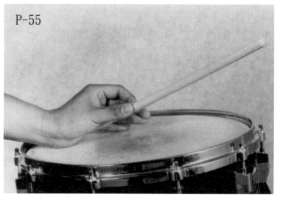

▲上舉時的動作。

● 應用練習

　　EX-81是8 Beat 小鼓的Closed Rim Shot節奏應用例子，譜例上的標記為「S.D　RIM」。

✳ Example 81

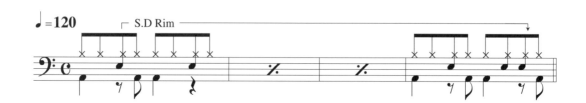

# *Practice 14*

　　本章的綜合練習曲是Closed Rim shot演奏法和Hi-Hat Open演奏法的實際應用曲目。因為是速度較慢的曲子，想必沒有太多技巧上的問題。Ⓐ 為Closed Rim shot演奏法，要倒拿鼓棒打到 Ⓑ 前的2拍過門，會出現來不及換回正拿鼓棒的姿勢。其實在 Ⓑ 的演奏中，保持左手倒拿鼓棒來打小鼓，也是個不錯的嘗試，品味另一種小鼓的打擊音色。

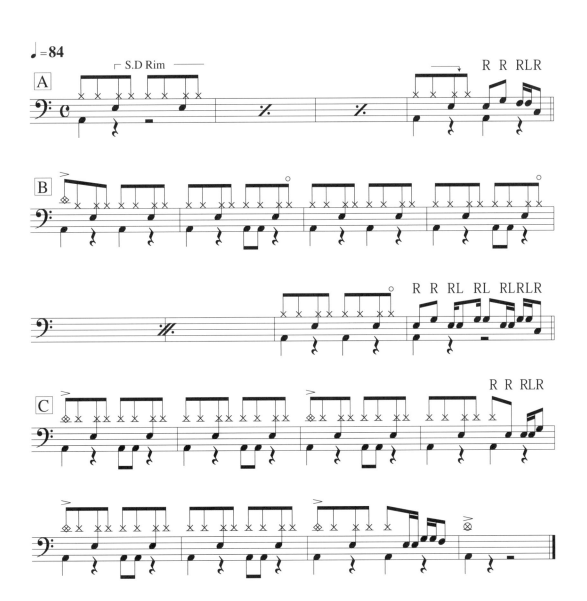

# PART-15 樂句段落的變奏與切分變化

在正常的節奏型或過門之外，嘗試變化節奏來打出更有個性、
有特色的演奏。

## 停頓(BREAK)

停頓是指，演奏完某個段落(或節奏)之後暫時停止全樂團演奏的表演方式。結果是曲子瞬間暫停，更能加強演奏的張力。在本章介紹使用停頓技巧的範例及其運用方式。

● 習題1

EX-82是在第四小節最初的第1拍做4分音符後停頓，三拍休止符後再回到第1小節重新開始曲子的進行。譜例下方的（a）-（d）是類似的具體入門範例。基本上只要打出重音的效果，打那個鼓件來強調這個音都可以。其中的（c）是被稱為 "Cymbal Mute" 的小技巧，如照片所示，打完鈸後馬上以另一手或打鈸的手抓住鈸，來切斷聲音的方法，見P-56及P-57。表示法如（c）的譜例所示。

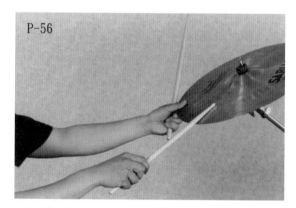

▲右手打完左手迅速抓住鈸。

▲打鈸的手迅速抓住鈸。

**✳ Example 82**

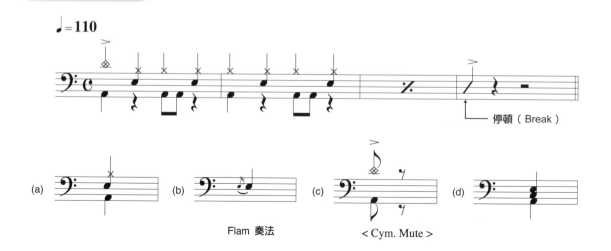

● 習題2

　　停頓的運用也有像是EX-83這樣利用較短的節奏組合的方式。可用譜例下如（a）只打同一個鼓件(小鼓)的方法，或如（b）（c）打不同鼓件而只強調第4音等方法。

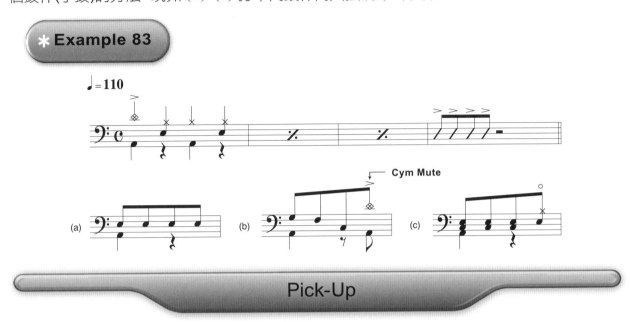

## Pick-Up

　　Pick-Up是指曲子的開始或停頓後，帶動樂曲重新開始節奏的強化性打擊技巧。又稱為Pick-Up 過門，可當成是過門的一種。曲子開始演奏前，速度快慢一般由鼓手來讀拍。鼓手大多是以鼓棒互敲做讀拍動作。但有時隨編曲者不同的編曲概念，也會直接做Pick Up 過門來替代讀拍動作。

● 2拍的Pick-Up訓練

　　先從2拍的PICK-UP練習談起。EX-84是曲子由Pick-Up開始的範例，EX-85是鼓Solo三小節後，在第四小節暫停再用Pick-Up帶起全曲的類型。EX-86（a）-（c）是幾種兩拍的Pick Up技巧範例，選定所要打擊的鼓件和打過門的概念一樣，可隨心所欲。EX-84的情況會以如譜例3所示，一般常見的以2小節為讀拍單位的「Double Count」曲子才開始的例子。

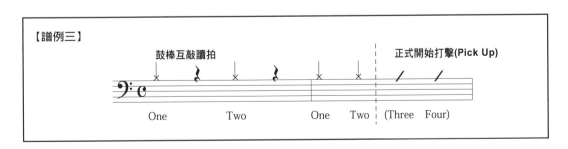

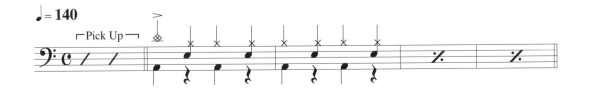

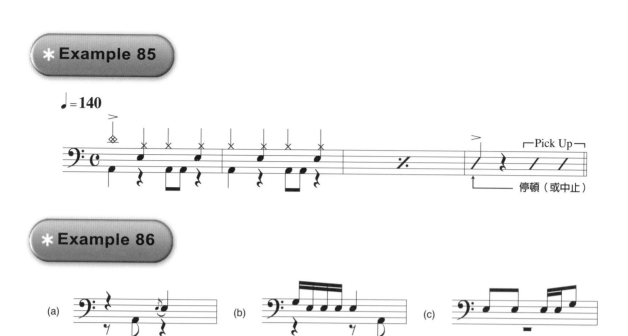

**＊Example 85**

**＊Example 86**

● 4拍訓練

　　EX-87是用4拍Pick-Up開始整個曲子的類型。讀者可以想成是先做一段Pick Up過門代替讀拍。也可以立刻用Pick-Up來開曲的演奏法。EX-88是立刻Pick-Up過門的具體範例。

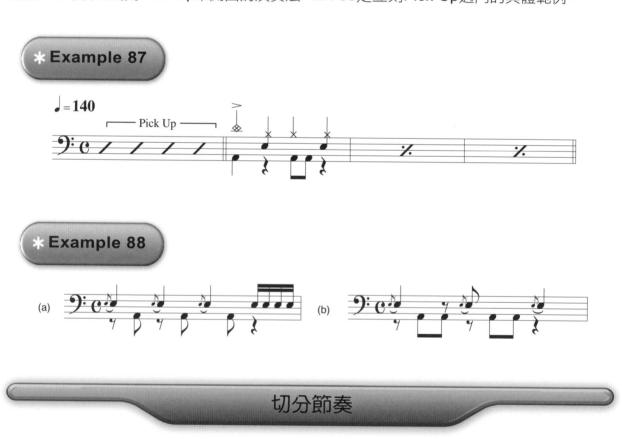

**＊Example 87**

**＊Example 88**

## 切分節奏

　　切分節奏是強調拍子的後半拍加上重音演奏，而使節奏更加強化的演奏方式。在樂團裡，為了可以配合曲調與旋律而使用切分音，鼓的部份也須配合整體旋律做切分。以下特別說明常用的8分音符切分節奏。

● 習題1

　　EX-89是加入切分音的4小節練習，第4小節第2拍的後半拍，到第3拍用聯結線來連貫，第3拍不需打擊，視第3拍為第2拍後半拍的延長，強調1拍半的拍長。EX-90是試用Crash來做切分音的幾種範例。EX-89只表示出節奏要強調第二拍的後半拍，想要打在哪一個鼓上都可以。

　　（a）連貫前面基本節奏的切分音。（b）是在切分音之前；（c）是在切分音之後；（d）是在切分音的前後都加上變化過門的例子。常用Crash來強調切分音。這幾個範例其原則都和我們在編過門時的原則一樣。

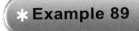

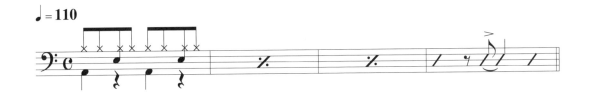

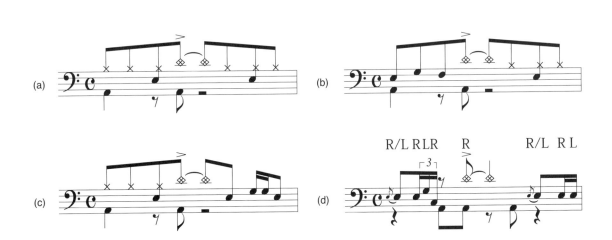

● 習題2

　　如EX-91所示，（a）由第4小節第4拍的後半拍做切分，將第4拍後半拍延長到下小節第1拍的反覆演奏範例。（b）是以切分節奏來開始的情形。

　　EX-92是幾種切分音落在第4拍後半拍的範例。（a）是連接第4拍後半拍做切分，延長到第1拍的連續切分節奏。(b)~(d)是提供幾個在切分音前後加上過門的方法。EX-91的(b)及可以把EX-92中的節奏直接套入。

**✱ Example 91**

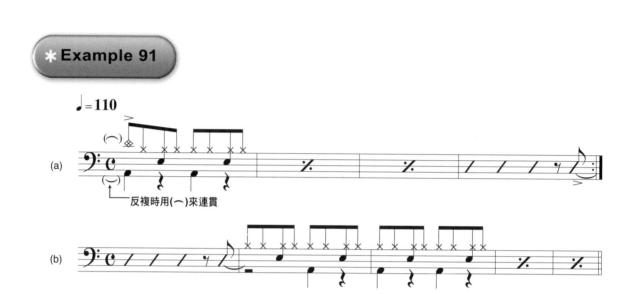

**✱ Example 92**

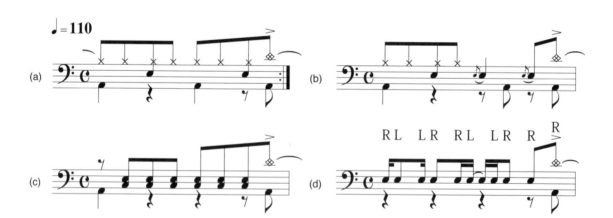

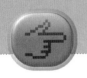

# *Practice 15*

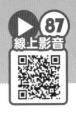
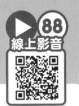

　　本節的練習是對本書所有的技巧做一個總結，曲目中融入到目前為止所說明過的各種要素。不僅要確實掌握每一個部份，還要能夠打出味道來。

　　Ⓐ 是將Crash音延長後，打切分音節奏的樂句。第1小節2、3拍的休止符與第3，4小節的連續切分音，要注意拍子的速度感及拍點要準確。Ⓑ 裡第4小節有利用停頓+切分音節奏，在第4小節前的Hi-Hat Open是和大鼓齊奏，演奏時應加上重音，可提昇氣氛。最後一小節，用Cymbal Mute來演奏切分音當成結尾。Cymbal Mute的動作需確實，結尾才有完美感。

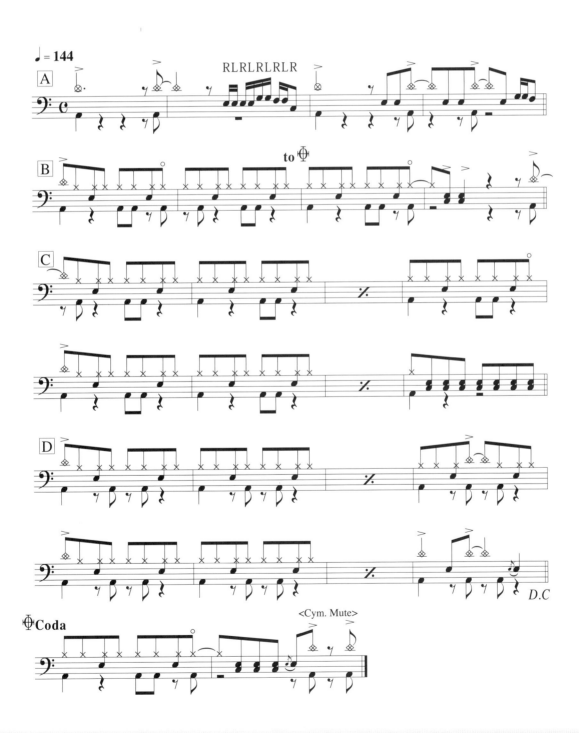

造音工場爵士鼓有聲教材

# DrumFans
## 鼓惑人心 I
### 基礎入門篇

線上影音示範
Youtube專屬頻道

---

發行人／簡彙杰
作者／尾崎元章
日文翻譯／黃偉成、蕭良悌
編校／簡彙杰、蕭良悌

**編輯部**

總編輯／簡彙杰

美術編輯／郭緯均　樂譜編輯／洪一鳴

發行所／典絃音樂文化國際事業有限公司
地址／台北市金門街 1-2 號 1 樓
登記證／北市建商字第 428927 號
聯絡處／251 新北市淡水區民族路 10-3 號 6 樓
電話／+886-2-2624-2316 傳真／+886-2-2809-1078

印刷工程／快印站國際有限公司
定價／每本新台幣四百八十元整（NT$480.）
掛號郵資／每本新台幣八十元整（NT$80.）

郵政劃撥／19471814 戶名／典絃音樂文化國際事業有限公司
出版日期／2023年 7 月 第八版

亞洲地區中文總代理

典絃音樂文化國際事業有限公司

www.overtop-music.com

電話／886-2-2624-2316　　傳真／886-2-2809-1078

# 鼓惑人心系列

## 鼓惑人心 I ─ 基礎入門篇 線上影音版

最完整的爵士鼓有聲教材
近70分鐘88軌有聲示範
並含13首伴奏練習曲

認識套鼓
基本節奏打法 / 重音打法應用
Tom Tom、Hi-hat 應用
三連音過門技巧
8 Beat、16 Beat、Shuffle等節奏

作者：尾崎元章
類別：爵士鼓有聲教材
定價：NT$480元

## 鼓惑人心 II ─ 節奏百科

作者：岡本俊文
譯者：王瑋琦、曾莆強
類別：爵士鼓有聲教材
　　　（附一片CD）
定價：NT$420元

對應所有音樂風格！
這是一本依照曲風分類的"節奏百科"

POPS
R&B / SOUL / FUNK
DANCE
JAZZ / FUSION
ROOTS MUSIC / WORLD MUSIC

爵士鼓節奏百科

## 駕馭爵士鼓的30種基本打點與活用
線上影音版

打倒高難度樂句！
你的演奏力將戲劇性提升！

＊介紹爵士鼓的30種基本打點
＊教你活用各式打點技巧
＊將其應用在各類曲風演奏
＊線上影音頻道收錄各練習音源

作者：染川良成
譯者：王瑋琦、羅天富
類別：爵士鼓有聲教材
定價：NT$500元

## 爵士鼓終極教本

穩紮穩打的每日練習！
喚醒潛藏在體內的實力，一鼓作氣
大幅進步！

＊內容附上照片及圖，幫助理解
＊在譜例加上顏色，一看就知道重點！
＊配合每一章主題，收錄實用的小曲！

作者：松尾啓史
譯者：王瑋琦
類別：爵士鼓有聲教材
　　　（附一片CD）
定價：NT$480元

爵士鼓
終極教本

## Bass Guitar Essentials 放肆狂琴【線上影音版】

| 著 詹益成 | 定價 480元

**全國唯一**

由淺而深

搭配背景音樂學習的

線上影音教材

**輕鬆上手**

每段譜例皆附有聲示範

每個技巧皆有照片對照解說

讓你學來從容不迫

**內容豐富**

音階、調式、節奏、和弦概念精闢

POP、ROCK、METAL

FUNK、LATIN、JAZZ

各種樂風無所不包

要你知識全方位、技巧無人敵

**暢快駕馭**

淺譯調式音階奧秘讓你

悠遊於指板之間

縱聲在即興演奏領域

---

## 貝士哈農

| 著 Tsuyoshi Hori （附一片CD）
| 定價 380元

為貝士手設計的機械化
指法訓練

《四種風格 55種哈農練習》
音階哈農
音階+節奏哈農
和弦音哈農+Slap哈農
應用節奏哈農

基本樂理概念及常用音階介紹

---

## 用一週完全學會！Walking Bass 超入門

| 著 河辺真 | 定價 360元（附一片CD）

本書是為了想用電貝士來彈奏爵士，
特別是Walking Bass的讀者們所編寫
的實踐入門書。一說到彈奏爵士，就
有人會認為要先學會高深的音樂理論
，但其實並非如此。本書極力避免複
雜難懂的說明，即便是沒有任何音樂
相關知識的讀者，也能直覺地就演奏
出上頭刊載的曲目。

第一天 根音與八度根音
第二天 試著加上和弦第5音（五度音）
第三天 根音與和弦第5音（五度音）的復習
第四天 大和弦的第3音（大三度音）
第五天 小和弦的第3音（小三度音）
第六天 靈活運用兩種不同的三度音
第七天 和弦第七音和經過音等等

＋

用爵士經典曲來總複習！

---

## SLAP BASS 入門

| 著 河本奏輔（附DVD&CD）
| 定價 500元

本書放大文字及彩色照片，附上實
際示範的DVD&CD，是一本從零開始
的SLAP BASS教材。藉由大量圖片及
照片、簡單明瞭的頁面、與DVD同步
的譜例，讓你紮紮實實學會各種必修
技巧！

Part.1 Slap Bass的基礎 重點是右手!徹底解說
Thumbing&Plucking

Part.2 Slap Bass的活用 豐富Slap演奏的技巧

Part.3 提高Slap Bass的品質 幫助你克服弱點

Part.4 精通Slap Bass 超實用的16個「關鍵字」

Part.5 認識Slap貝斯手 Slap貝斯手大研究

---

## BASS 節奏訓練手冊

| 著 前田"JIMMY"久史
| 定價 480元
| （附一片CD）

附錄:典絃音樂學習地圖P.106-107

【基礎篇】

1 基本～對準正拍的訓練

2 基本～對準反拍的訓練

3 用16 Beat來訓練

4 用三連音來訓練

5 加入切分音的練習

【應用篇】

1 使用了Ghost Note的訓練

2 留意休止符的訓練

3 不規則節奏／不規則拍子的訓練

4 Slap訓練

5 各樂風節奏訓練

## 親愛的音樂愛好者您好：

很高興與你們分享吉他的各種訊息，現在，請您主動出擊，告訴我們您的吉他學習經驗，首先，就從【鼓惑人心Ⅰ】的意見調查開始吧！我們誠懇的希望能更接近您的想法，問題不免俗套，但請鉅細靡遺的盡情發表您對【鼓惑人心Ⅰ】的心得。也希望舊讀者們能不斷提供意見，與我們密切交流！

● 您由何處得知 **鼓惑人心Ⅰ**？
□老師推薦＿＿＿＿＿＿＿＿＿（指導老師大名、電話）　□同學推薦
□社團團體購買　□社團推薦　□樂器行推薦　□逛書店
□網路＿＿＿＿＿＿＿＿＿＿＿＿（網站名稱）

● 您由何處購得 **鼓惑人心Ⅰ**？
□書局＿＿＿＿＿＿＿＿＿　□樂器行＿＿＿＿＿＿＿　□社團　□劃撥

● **鼓惑人心Ⅰ** 書中您最有興趣的部份是？（請簡述）
＿＿＿＿＿＿＿＿＿＿＿＿＿＿＿＿＿＿＿＿＿＿＿＿＿＿＿＿＿＿＿
＿＿＿＿＿＿＿＿＿＿＿＿＿＿＿＿＿＿＿＿＿＿＿＿＿＿＿＿＿＿＿

● 您學習 爵士鼓 有多長時間？
＿＿＿＿＿＿＿＿＿＿＿＿＿＿＿＿＿＿＿＿＿＿＿＿＿＿＿＿＿＿＿

● 在 **鼓惑人心Ⅰ** 中的版面編排如何？　□活潑 □清晰 □呆板 □創新 □擁擠

● 您希望 典絃 能出版哪種音樂書籍？（請簡述）
＿＿＿＿＿＿＿＿＿＿＿＿＿＿＿＿＿＿＿＿＿＿＿＿＿＿＿＿＿＿＿
＿＿＿＿＿＿＿＿＿＿＿＿＿＿＿＿＿＿＿＿＿＿＿＿＿＿＿＿＿＿＿
＿＿＿＿＿＿＿＿＿＿＿＿＿＿＿＿＿＿＿＿＿＿＿＿＿＿＿＿＿＿＿

● 您是否購買過 典絃 所出版的其他音樂叢書？（請寫書名）
＿＿＿＿＿＿＿＿＿＿＿＿＿＿＿＿＿＿＿＿＿＿＿＿＿＿＿＿＿＿＿
＿＿＿＿＿＿＿＿＿＿＿＿＿＿＿＿＿＿＿＿＿＿＿＿＿＿＿＿＿＿＿
＿＿＿＿＿＿＿＿＿＿＿＿＿＿＿＿＿＿＿＿＿＿＿＿＿＿＿＿＿＿＿

● 最希望典絃下一本出版的 爵士鼓 教材類型為：
□節奏類　□基礎理論、打點類　□炫技DVD類

● 也許您可以推薦我們出版哪一本國外音樂書籍？（請寫原文書名）
＿＿＿＿＿＿＿＿＿＿＿＿＿＿＿＿＿＿＿＿＿＿＿＿＿＿＿＿＿＿＿
＿＿＿＿＿＿＿＿＿＿＿＿＿＿＿＿＿＿＿＿＿＿＿＿＿＿＿＿＿＿＿
＿＿＿＿＿＿＿＿＿＿＿＿＿＿＿＿＿＿＿＿＿＿＿＿＿＿＿＿＿＿＿

請您詳細填寫此份問卷，並剪下 **傳真至** 02-2809-1078，

或 **免貼郵票寄回** 〝典絃音樂文化國際事業有限公司〞。

| 廣　告　回　函 |
| --- |
| 台灣北區郵政管理局登記證 |
| 北 台 字 第 8 9 5 2 號 |
| 免　貼　郵　票 |

TO：251

新北市淡水區民族路10-3號6樓

# 典絃音樂文化國際事業有限公司

## Tapping Guy 的 〝Ｘ〞檔案

（請您用正楷詳細填寫以下資料）

您是 □新會員 □舊會員，您是否曾寄過典絃回函 □是 □否

姓名：_____ 年齡：_____ 性別：□男 □女 生日：_____年_____月_____日

教育程度：□國中 □高中職 □五專 □二專 □大學 □研究所

職業：_____ 學校：_____ 科系：_____

有無參加社團：□有，_____社，職稱_____ □無

能維持較久的可連絡的地址：□□□-□□_____

最容易找到您的電話：（H）_____（行動）_____

E-mail：_____（請務必填寫，典絃往後將以電子郵件方式發佈最新訊息）

身分證字號：_____（會員編號） 回函日期：_____年_____月_____日

SP-201606

# 超值套書優惠方案

## 吉他地獄訓練

原價1000
套裝價
NT$750元

超絕吉他地獄訓練所[叛逆入伍篇]
超絕吉他地獄訓練所

## 鼓技地獄訓練

原價1060
套裝價
NT$795元

超絕鼓技地獄訓練所[光榮入伍篇]
超絕鼓技地獄訓練所

## 貝士地獄訓練

原價1060
套裝價
NT$795元

超絕貝士地獄訓練所[決死入伍篇]
超絕貝士地獄訓練所

## 貝士地獄訓練 新訓＋名曲

原價860
套裝價
NT$504元

超絕貝士地獄訓練所[基礎新訓篇]
超絕貝士地獄訓練所[破壞與再生的古典名曲篇]

## 超縱電吉之鑰

原價1040
套裝價
NT$728元

吉他哈農　　狂戀瘋琴

## 窺探主奏秘訣

原價1160
套裝價
NT$870元

狂戀瘋琴　　365日的
電吉他練習計劃

## 風格單純樂癡

原價1280
套裝價
NT$960元

獨奏吉他　　通琴達理
[和聲與樂理]

## 手舞足蹈 節奏Bass系列

原價840
套裝價
NT$630元

用一週完全學會　　BASS
Walking Bass　　節奏訓練手冊

## 晉升主奏達人

原價1060
套裝價
NT$795元

金屬主奏　　金屬吉他
吉他聖經　　技巧聖經

## 縱琴揚樂 即興演奏系列

原價960
套裝價
NT$672元

用5聲音階　　以4小節為單位
就能彈奏！　　增添爵士樂句
豐富內涵的書

## 天籟純音 指彈吉他系列

原價960
套裝價
NT$720元

39歲　　南澤大介
開始彈奏的　　為指彈吉他手
正統原聲吉他　　所準備的練習曲集

## 揮灑貝士之音

原價860
套裝價
NT$600元

貝士哈農　　放肆狂琴

## 飆瘋疾馳 速彈吉他系列

原價980
套裝價
NT$735元

吉他速彈入門　　為何速彈
總是彈不快?

## 聆聽指觸美韻

原價840
套裝價
NT$630元

初心者的　　39歲開始彈奏的
指彈木吉他　　正統原聲吉他
爵士入門

## 共響烏克輕音

原價759
套裝價
NT$570元

牛奶與麗麗　　烏克經典

## 漸入佳勁 晉身無窮

原價840
套裝價
NT$710元

漸次加速85式　　吉他無窮動
「基礎」訓練

## 輕鬆「爵」醒 優游「士」界

原價1140
套裝價
NT$960元

用大譜面遊賞　　只用一週徹底學會！
爵士吉他！　　爵士吉他和弦超入門